LE
CHANSONNIER
PATRIOTE.

Liberté, Liberté chérie,
Combats avec tes Défenseurs;

LE CHANSONNIER

PATRIOTE,

OU

Recueil de Chansons, Vaudevilles
et Pots-pourris patriotiques,

PAR DIFFÉRENS AUTEURS.

A PARIS,
Chez Garnéry, Libraire, rue Serpente,
N°. 17.

L'AN PREMIER DE LA RÉPUBLIQUE
FRANÇAISE.

AVERTISSEMENT.

IL manquoit un recueil où fussent réunies les meilleures chansons patriotiques qui ont paru depuis la révolution ; nous avons cru rendre service à la liberté et à ses amis en l'entreprenant. *Variété*, est la devise que nous avons choisie pour ce recueil. Chansons morales, chants historiques, vaudevilles, nous avons tout entremêlé. Toutes les pièces que nous avons insérées n'ont pas le même mérite ; mais il n'en n'est aucune qui n'ait le sien, ne fût-ce que celui de retracer quelqu'époque mémorable. Nous avons été extrêmement sévères pour les principes ; quoique beaucoup de ces chansons aient été faites en 90, en 91 et même en 89, rien n'y blessera les oreilles républicaines les plus aus-

tères. On n'y chante que la haine et le mépris des rois, on n'y verse le ridicule que sur leurs partisans, sur les traîtres et sur les faux patriotes.

LE CHANSONNIER PATRIOTE.

MARCHE DES MARSEILLOIS.

Allons, enfans de la Patrie,
Le jour de gloire est arrivé ;
Contre nous de la tyrannie,
L'étendard sanglant est levé, bis.

A

Entendez-vous dans les campagnes,
Mugir ces féroces soldats ?
Ils viennent jusques dans vos bras,
Égorger vos fils, vos compagnes.
Aux armes, citoyens ! formez vos bataillons ;
Marchez, marchez, qu'un sang impur abreuve nos
 sillons.
Marchons, marchons, qu'un sang impur abreuve
 nos sillons.

Que veut cette horde d'esclaves,
De traîtres, de rois conjurés ?
Pour qui ces ignobles entraves,
Ces fers dès long-tems préparés ? (*bis.*)
Français ! pour nous, ah ! quel outrage !
Quel transport il doit exciter !
C'est nous qu'on ose méditer
De rendre à l'antique esclavage !
Aux armes, citoyens ! &c.

Quoi ! des cohortes étrangères,
Feroient la loi dans nos foyers !
Quoi ! ces phalanges mercenaires,
Terrasseroient nos fiers guerriers ! (*bis.*)
Grand Dieu ! par des mains enchaînées,
Nos fronts sous le joug se ploieroient !

De vils déspotes deviendroient
Les maîtres de nos destinées !
Aux armes, citoyens ! &c.

Tremblez, tyrans, et vous perfides,
L'opprobre de tous les partis !
Tremblez ! vos projets parricides
Vont enfin recevoir leur prix. *bis.*
Tout est soldat pour vous combattre ;
S'ils tombent, nos jeunes héros,
La terre en produit de nouveaux,
Contre vous tout prêts à se battre.
Aux armes, citoyens ! &c.

Nous entrerons dans la carrière, (1)
Quand nos aînés n'y seront plus ;
Nous y trouverons leur poussière
Et la trace de leurs vertus.
Bien moins jaloux de leur suivre,
Que de partager leur cercueil,
Nous aurons le sublime orgueil
De les venger ou de les suivre.
Aux armes, citoyens ! &c.

―――――――――――――

(1) Ce couplet a été ajouté ; on le met dans la bouche des enfans.

A 2

Français, en guerriers magnanimes,
Portez ou retenez vos coups ;
Epargnez ces tristes victimes,
A regrets s'armant contre nous. *bis.*
Mais ces despotes sanguinaires,
Mais les complices de Bouillé,
Tous ces tigres qui, sans pitié,
Déchirent le sein de leurs mères !
Aux armes, citoyens ! &c.

(*Ici, on rallentit un peu le mouvement.*)
Amour sacré de la Patrie,
Conduis, soutiens nos bras vengeurs ;
Liberté, liberté chérie,
Combats avec tes défenseurs ! *bis.*
Sous nos drapeaux que la victoire
Accoure à tes mâles accens ;
Que tes ennemis expirans,
Voient ton triomphe et notre gloire.
Aux armes, citoyens ! &c.

Nota. Le nom de *Rouget*, qui se trouve dans les imprimés à deux liards, n'est pas celui de l'auteur.

LE FOU PAR ESPOIR.

Romance parodiée de Nina.

Quand le parlement reviendra,
Là,.... dans cette chambre chérie,
La chicane alors renaîtra
Pour le bonheur de notre vie.
Mais je regarde..... hélas! hélas!
Le parlement ne revient pas.

Quel éclat frappe mes regards!
La messe rouge !..... ô jours prospères!...,..
Des ducs !...,. des pairs !..... de toutes parts!
Vous triomphez, parlementaires!
Mais je regarde..... hélas! hélas!
Je regarde, et ne les vois pas.

O ciel! que tout ira bien mieux,
Quand du grand Séguier l'éloquence,
Dans un discours vif et pompeux,
Peindra les malheurs de la France!
Mais..... mais..... j'écoute..... hélas! hélas!
Maître Séguier ne parle pas.

De bons arrêtés l'on prendra
Sur le désordre des finances,
Sur tous les édits l'on fera
D'itératives remontrances.
Paix là..... j'écoute..... hélas! hélas!
J'écoute..... mais je n'entends pas.

Lors à Thémis on remettra
Sur les yeux son bandeau propice,
Le plaideur grassement paiera,
Peut-on trop payer la justice ?
Bon ! payez vîte..... hélas ! hélas !
Je tends....., mais l'argent ne vient pas.

Echo ! je t'ai conté cent fois,
Mes regrets, ma douleur mortelle ;
Il revient..... j'entends une voix.
Ah ! c'est ma cause qu'on appelle !........
Paix !..... on l'appelle..... hélas ! hélas !
Grands dieux ! l'on ne l'appelle pas.

<div style="text-align:right">J. M. GIREY.</div>

ROMANCE AUX FRANÇAIS.

Air : *Pauvre Jacques*......

Brave peuple, quand tu flattois ton roi,
Et quand tu le nommois ton père,
Des courtisans tu recevois la loi,
Tu manquois de tout sur la terre. bis.
Mais aujourd'ui, tes droits te sont rendus,
La raison te parle et t'éclaire,
De leurs pouvoirs les tyrans sont déchus,
Tu seras heureux sur la terre.
Brave peuple, quand &c.

Ces grands jadis, tes lâches oppresseurs,
Exaltent envain leur colère,
Tu peux braver leur dépit, leurs fureurs,
Ils sont tes égaux sur la terre.
Brave peuple, pour conserver tes droits,
Ressouviens-toi de ta misère,
Veille toujours sur les grands d'autrefois,
Ce sont les fléaux de la terre. bis.

Qu'ils s'arment, qu'ils attaquent tes foyers,
Brave leur courroux sanguinaire ;

Vole au combat, vas cueillir des lauriers;
Punis les tyrans de la terre.
Brave peuple, soutiens ta dignité,
Accable un parti téméraire;
Pour un Français qui perd sa liberté,
Il n'est plus de bien sur la terre.　　　bis.

Punis un roi parjure à ses sermens,
Montre-toi grand, juste et sévère;
N'écoute plus les avis indulgens,
Et donne un exemple à la terre.
Brave peuple, si tu veux vivre heureux,
Ecoute un avis salutaire;
Chasse à jamais les rois, ah! ce sont eux
Qui font les malheurs de la terre.　　　bis.

<div style="text-align: right;">AD. S. BOY.</div>

CHANT CIVIQUE.

Air : *Vous qui d'amoureuse aventure...*

VEILLONS au salut de l'empire,
Veillons au maintien de nos droits;
Si le despotisme conspire,
Conspirons la perte des rois;

Liberté, liberté, que tout mortel te rende hommage,
Tyrans, tremblez, vous allez expier vos forfaits;
 Plutôt la mort que l'esclavage,
 C'est la devise des Français. *bis.*

 Du destin de notre patrie,
 Dépend celui de l'univers;
 Si jamais elle est asservie,
 Tous les peuples sont dans les fers.
Liberté, liberté, &c.

 Ennemis de la tyrannie,
 Paroissez tous, armez vos bras,
 Du fond de l'Europe avilie,
 Marchez avec nous au combat.
Liberté, liberté, que ce nom sacré nous rallie,
 Poursuivons les tyrans,
 Punissons, punissons leurs forfaits;
 Nous servons la même patrie,
 Les hommes libres sont Français. *bis.*

 Ab. S. Boy.

COUPLETS.

Air : *Du Vaudeville de Pierre le Grand.*

L'ESCLAVAGE le plus honteux
 Autrefois régnoit dans la France,
Et les Français se trouvoient tous heureux
 Dans leur paisible indifférence.
 Ah ! pour nous, sans la liberté,
 Il n'est point de félicité.

 Des modérés, des intrigans,
 Méprisons la rage ennemie,
Ne répondons à leurs cris impuissans,
 Qu'en servant toujours la patrie.
 Ah ! pour nous, &c. &c.

 Qu'un roi soit un homme à nos yeux ;
 Qu'envers lui cesse tout hommage ;
C'est en flattant les rois, que nos ayeux
 Nous ont plongé dans l'esclavage ;
 Mais, pour nous, sans la liberté,
 Il n'est point de félicité.

C'est par un système trompeur
Que le peuple adore le trône ;
De tous les rois, sans doute le meilleur
Est indigne de la couronne ;
Tous détestent la liberté,
Nos maux sont leur félicité.

Vous, qui régnez sur l'univers,
Vous, qu'encore le peuple révère,
Tyrans, bientôt il brisera ses fers ;
Sur ses droits le Français s'éclaire ;
Il sait que sans la liberté,
Il n'est point de félicité.

<div style="text-align:right">AD. S. BOY.</div>

LES SERMENS.

CHANSON.

Air : *Du faux serment.*

UN PRÉLAT.

» Moi jurer d'aimer ma Patrie
» Et de lui consacrer ma vie !
» Non ; l'église me le défend.

---Ah ! comme il ment ! ter.
» Au clergé j'ai fait la promesse
» De défendre honneurs et richesse :
» Pourrais-je fausser mon serment ?

UN CI-DEVANT NOBLE.

» Puisque notre race future
» Est condamnée à la roture,
» Non, je ne ferai plus d'enfant.
---Ah ! comme il ment ! ter.
Il voit la jeune Thélamire ;
Il est ému, son cœur soupire :
Adieu promesse, adieu serment.

UN CI-DEVANT CONSEILLER.

» Aux opprimés toujours propice,
» Une invariable justice
» Servoit de guide au parlement.
---Ah ! comme il ment ! ter.
» Oui, quoique l'on se plaise à dire,
» Jamais l'or n'a pu nous séduire.
—Monsieur, n'en faites pas serment.

UN CI-DEVANT PROCUREUR.

» Auprès de nous les misérables
» Trouvoient des amis secourables,
 » Pleins

» Pleins de désintéressement ;
— Ah ! comme il ment ! *ter.*
» Notre plume, de l'innocence
» En tout tems a pris la défense :
— Je n'en ferois pas le serment.

MALOUET.

» Puisqu'on ne peut se faire entendre,
» Même lorsque l'on veut défendre
» Le peuple de l'égarement...
— Ah ! comme il ment ! *ter.*
» Au milieu d'un pareil murmure,
» Je ne parlerai plus, je jure.
— Puisse-t-il tenir ce serment !

RIVAROL.

» Issu d'une illustre famille,
» Parmi les grands noms le mien brille ;
» On m'en dépouille injustement.
— Ah ! comme il ment ! *ter.*
» Mais des nouvelles loix de France
» Mes vers sauront tirer vengeance.
— Amis, rions de ce serment.

CLERMONT-TONNERRE.

» Le desir d'aider l'indigence,
» D'exercer notre bienfaisance ;

B.

» Nous animoit uniquement.
— Ah ! comme il ment ! *teri*
Envain, sous un air hypocrite,
Il jure, il proteste, il s'agite,
Le vent emporte son serment.

Un heureux de l'ancien régime
Dit que notre intérêt l'anime ;
D'accord, on s'écrie à l'instant :
 Ah ! comme il ment ! *ter.*
Mais qu'un Plébéien plein de zèle
Nous proteste d'être fidèle,
On applaudit à ce serment.
<div align="right">A L. MÉCHIN.</div>

LA JOURNÉE DES POIGNARDS,

OU LE VINGT-HUIT FÉVRIER (1791),

Pot-pourri Civique.

Air : *Des pendus.*

MUSES, célébrons les exploits
De ces vaillans amis des rois,
Troupe à son monarque fidèle,
Et qui, pour lui prouver son zèle,

Veut assassiner les Français,
Et le tout pour leurs intérêts.

Air : *Réveillez-vous, belle endormie.*

Toute la clique monarchique,
Le lundi *vingt-huit* (1) s'assembla,
Et, dans son style académique,
Ainsi l'abbé Maury parla :

Air : *A la façon de Barbari.*

Allons, courons vîte au Palais,
 Défendre la couronne ;
C'est le devoir des bons Français
 De périr près du trône.
Moi, j'aime le roi tout de bon,
La faridondaine, la faridondon ;
 Ne l'aimez-vous pas tous aussi,
 Biribi ?
— A la façon de Barbari,
 Mon ami.

Air : *Allez-vous-en, gens de la nôce.*

En avant, troupe monarchiste ;
C'est votre roi qu'il faut sauver :

(1) Février.

Il nous mettra tous sur sa liste,
Si nous le pouvons enlever.
— Quoi ! l'enlever ?
— Oui, l'enlever.
En avant, troupe monarchiste ;
C'est votre roi qu'il faut sauver.

Air : *Du menuet d'Exaudet.*

Ce projet
A tous plaît ;
L'on s'apprête :
Mons Maury se déguisa,
Et se mit tout fier à
Leur tête.

Air : *Boire d son tirelire lire.*

Tous ces vaillans Français.
Portent à leur ceinture,
Outre deux pistolets,
Une arme bien plus sûre.
Ils sont fiers comme des Césars
Avec leurs tirelire lire,
Avec leurs toureloure loure ;
Leurs longs poignards.

Air : *De Malbroug.*

De ces grands personnages
De tous rangs et de tous étag ,

De ces grands personnages,
Muse, dis-moi les noms.
Muse, dis-moi les noms.
Parmi ces champions,
Monsieur Foucault s'avance,
Monsieur Fou... de Foucault s'avance
Ah! c'est l'homme de France
Que l'on entend le mieux.
Que l'on entend le mieux.
Puis marchant deux à deux,
Cazalès, Folleville,
Murinais, Depoix, à la file,
Guillermy, Frondeville,
Montlausier l'orateur,
Faucigny le sabreur,
Duval l'ex-sénateur ;
Clermont-Tonnerre ensuite,
Lequel mal.... Malouet excite ;
Clermont-Tonnerre ensuite,
Faydel, *et cœtera.*

Air : *Vraiment, ma commère, oui.*

Virieux y fut-il aussi ?
Vraiment ma commère, oui.
Il partagea donc leur gloire ?

Vraiment, ma commère voire,
Vraiment, ma commère, oui.

Air : *du menuet d'Exaudet.*

L'on partit,
L'on suivit
Le bon prêtre,
Et jusque dans le château,
Chacun *incognito*
Pénètre.

Air : *Des pèlerins de Saint-Jacques.*

Mais ô malheur ! ô peine extrême !
Hélas ! grands dieux !
On découvrit le stratagême
Aux soldats bleus.
Leur troupe accourt avec ardeur
Elle environne
Le parti, zélé défenseur
De la couronne.

Air : *Ça n'se peut pas.*

Qui pourroit peindre la surprise
De ce pauvre club monarchien ?
Envain chacun d'eux la déguise :
Que peuvent-ils faire ? Hélas ! rien.

S'armer d'un courage stérile
Contre nos valeureux soldats ?...
La résistance est inutile ;
Ça n'se peut pas, ça n'se peut pas.

 Air : *Une petite fillette.*

Messieurs les aristocrates,
Leur crièrent nos soldats,
Devant les bons démocrates ;
Allons, mettez armes bas.
Et ayé, et hu, et ayé, et pousse,
Et aye, et hu, qu'on descende vîte.
Ah ! si vous revenez comm'ça,
Ee même l'on vous recevra ;
Allons, messieurs, passez par-là, bis.
Ou bien sautez du haut en bas, bis.

 Air : *Du haut en bas.*

 Du haut en bas,
Mons Duval faisant le rebelle,
 Du haut en bas,
Zest.... on lui fit sauter le pas.
Mais la chose n'est pas nouvelle,
Puisqu'on voit aller sa cervelle
 Du haut en bas.

(20)

Air : *Des trembleurs.*

Plein d'une humeur indocile,
Monseigneur de Frondeville,
Dit qu'il étoit inutile
De lui crier ; *armes bas !*
» Si jamais un téméraire
» Osait...» . Mais un coup, par terre
Etend le parlementaire,
Qui s'écrie : »'ouf ! les deux bras !

Air : *Sans dessus dessous,* &c.

Montlausier, Cazalès, Maury,
Pensent encore à se défendre.
De mon sabre, dit Faucigny,
Attendez, je vais les *pourfendre.*
Mais, malgré tous ces beaux projets,
Ils reçoivent maints bons soufflets.
On les rosse, on les crosse tous,
Sans dessus dessous, sans devant derrière ;
On les rosse, on les crossé tous,
Sans devant derrière, sans dessus dessous.

Air : *Du menuet d'Exaudet.*

Cependant
Prudemment.

La cabale,
A la faveur de la nuit,
Comme elle vint, s'enfuit,
Et bien vîte détale.
Mais Maury,
Q'aucun bruit
Ne consterne,
Dans les groupes se mêla,
Et, déguisé, cria :
Mettez-les tous à la
Lanterne.

Air : *Du haut en bas.*

Ce fut ainsi
Que réussit leur entreprise ;
Et c'est ainsi
Que tous leurs projets ont fini.
Conspirez, nobles, gens d'église ;
Il en sera, quoiqu'on en dise,
Toujours ainsi.

J. M. GIREY.

LES EMIGRANS.

Air : *Au pied du lit.*

Amis, faut-il en France
Retenir par prudence
 Les mécontens ?
Non ; ouvrons-leur la porte,
Et que le diable emporte
 Les émigrans.

Si de nos loix nouvelles
Quelques Français rébelles
 Sont mécontens,
Qu'ils se rendent justice ;
Qu'ils partent....Dieu bénisse
 Les émigrans.

Puissent, loin de nos rives,
Fuir les troupes plaintives
 Des mécontens !
Tout ce que je regrette,
C'est la riche cassette
 Des émigrans.

" Dieux ! c'est au bord du Tibre
Que, loin d'un climat libre,
 Les mécontens
Vont chercher l'esclavage,
Digne et juste partage
 Des émigrans.

Caton, dans ta patrie
Secondant la furie
 Des mécontens,
Un Prêtre, sans scrupule,
Laisse baiser sa mule
 Aux émigrans.

Morts fameux, que sous l'herbe
Foulent d'un pied superbe
 Les mécontens ;
Romains, que votre cendre
Parle et se fasse entendre
 Aux émigrans.

Mais non, non, la vengeance
Ramène seule en France
 Les mécontens.
Quel orage s'apprête !
Condé marche à la tête
 Des émigrans.

Sous ce chef redoutable,
Vient l'armée innombrable
Des mécontens ;
Mais, moins sots que nos pères,
Nous ne craignons plus guères,
Les revenans.

<div style="text-align:right">BIGNON.</div>

LES CONTRE-VERITES,

PAR NICODÊME DE RETOUR DE LA LUNE.

Air : *Ah ! que je sens d'impatience.*

MESSIEURS des actes des apôtres,
Je suis fort de votre parti,
Et je vais persuader aux autres
Que vous avez beaucoup d'esprit.
　　Oh ! pour l'coup ils vont dire ;
　　Quel propos d'Nicodême !
J'savons trop bien c'que val' ces nigauds-là.
　　J'dirai : votre erreur est extrême ;
　　Vous n'connaisssez pas ces gens-là ;
　　　Mais chacun dira :
　　　— D'où savez-vous ça ?

Êt' vous sûr de ça ;
— Si j'suis sûr de c'la !
Oui da, oui da.

(Hé bien ! malgré ça, j'gage encore)

Qu' personne, qu' personne,
Qu' personne ne m' croira. bis.

J' dirai : ce Maury, que l'on nomme
L'ennemi de la nation,
Hé bien ! c'est un fort honnête homme ;
Il travail' pour la religion.
 Oh ! pour l' coup ils vont dire :
 Ça, c'est encor faux d' même ;
J' savons trop bien tout ce qu'a fait c' rabbé-là.
 J' dirai : votre erreur est extrême ;
Vous connoissez mal cet hom' là :
 Jamais il n'parla
 Que pour l' bien d' l'état ;
 Puis chacun s'ra d' la,
 — Êt' vous sûr de ça ?
 — Oui da, oui da.

(J'le jurerai, s'il le faut. Cependant c'est mentir bien impudemment : aussi je suis sûr que).

C

Personne, personne,
Personne ne m'croira.

Puisqu'il n'y a pas grand crime à boire,
Pourquoi supprimer les couyens ?
De n'plus voir de rob' blanch' ni noire,
Le ciel nous punira long-tems.
Ne plus avoir de moines,
O ciel ! est-il possible !
Comment f'rons-nous pour viv' sans ses gens-là ?
J'dirai : messieurs, c'est bien terrible ;
L'Assemblée ordon' pourtant c'la.
Oter au prélat
Son or, son éclat,
C'est perdre l'état.
— Êt' vous sûr de ça ?
— Oui da, oui da.

(L'abbé Maury a bien prouvé ça. Hé
bien ! il pourra se faire encore que)
Personne, personne,
Personne ne m'croira.

Les Français sont trop incrédules,
Nobles, clergé, quittez l'métier ;
Ils n'respectont pas plus les bulles
Que les écrits d'monsieur Peltier.

N'pas respecter les bulles !
Oh ! quelle audace horrible !
Nous mourrons tous, si ça dure comm'ça.
D'la r'ligion là perte est visible,
Si l'on n'craint pas plus l'pap' que ça.
 De ce péché là
 Dieu nous punira ;
 Condé s'en viendra....
 — Êt' vous sûr de c'la ?
 — Oui da, oui da.

(Dame, tous les journaux le disent ; mais j'vois d'ici que.)

 Personne, personne,
 Personne ne m'croira.

Ah ! reprenez de l'espérance,
Martyrs de la révolution ;
Vous r'couvrerez votre puissance,
Vous abolirez la nation ;
 L'on verra la Bastille
 R'bâtie à neuf tout d'même ;
Vos ennemis l'on y renfermera ;
Chacun d'vous aura l'droit suprême
De s'emparer d'tout c'qu'il voudra ;

L'on rétablira
Château, Marquisat,
Chasse, *et cætera*
— Êt' vous sûr de ça ?
— Oui da, oui da.

(Ça n'peut pas manquer d'être ; c'est si juste ! Mais, pour l'instant, j'crois que)

Personne, personne,
Personne ne m'croira.

Je vais faire de bel' promesses
Pour amuser les mécontens.
Les prélats n'auront plus d'maîtresses ;
Les moines seront tempérans ;
On verra la noblesse,
Digne à la fin qu'on l'aime,
Respecter l'moindre citoyen.
Les ministres feront tout d'même ;
On n'aura plus à s'plaindre d'rien.
Alors ça ira ;
Tout réussira,
Je vous promets ça.
— Êt' vous sûr de ça ?
— Oui da, oui da.

(Ma foi il faut être bien hardi pour assurer
ça. Je n'risque rien de reprendre mon re-
frein, et de dire que)

 Personne, personne,
 Personne ne m'croira.

<div align="right">FARGES.</div>

QUEL MAL POURROIENT-ILS FAIRE ?

Air : *l'Amour est un enfant trompeur.*

 De nos illustres vagabonds
 La troupe sanguinaire,
Quête en tous lieux, des compagnons
 Pour nous faire la guerre.
Devons-nous craindre leurs efforts ?
Non, non ; ceux qui sont morts sont morts :
 Quel mal pourroient-ils faire ? *bis*

Condé voit bien maint officier
 Marcher sous sa bannière ;
Mais il n'a pas un fusilier
 Dans son armée entière.
Sous lui, chacun commandera,

<div align="right">C</div>

Et personne n'obéira.
Quel mal peut-il nous faire ? *bis.*

Ne croyez point, mes chers amis,
 Que jamais le Saint Père,
Pour venir corriger ses fils,
 Monte dans sa galère ;
Son naturel est trop clément :
Et, supposé qu'il fût méchant,
 Eh ! qu'irait-il y faire ? *bis.*

De Bacchus le joyeux enfant (1),
 Dans son ardeur guerrière,
Rencontrera, chemin faisant,
 Une double barrière :
L'horreur de l'eau, l'amour du vin
L'arrêteront au bord du Rhin.
 Las ! que pourra-il faire ? *bis.*

<div style="text-align:right">BIGNON.</div>

(1) Mirabeau Tonneau.

LA JOURNÉE DES CLAQUES,

OU LE LUNDI 28 MARS (1791.)

Par Nicodême de retour de la Lune.

Air : *N'y a pas d'mal à ça, Colinette.*

LE club monarchiq' s'assembla
Aux écuries (1) Qu'il est bien là !
Ta la deri dera, ta la deri dera.
Sitôt que l'peuple apprit cela,
Il y courut. J'y étois, dà !
Ta la deri dera, ta la deri dera.
Tout comme aux Tuil'ries ça s'passa ;
Soufflets par ci, coups d'pied par là ;
 Ça s'f'ra toujours de même,
La deri dera, la la la la da da deri dera.

(Eh bien ! je gage que toutes les fois que ça arrivera, tous les bons Patriotes me diront :)

 N'y a pas d'mal à ça, Nicodême,
 N'y a pas d'mal à ça.

(1) Rue des Petites-Ecuries du roi.

J'pris un abbé par le rabat,
Et j'dis où courez-vous comm'ça?
Ta la deri dera, ta la deri dera.
— Messieurs, j'm'en vais dans c't'endroit-là.
Fair' des discours, *et cætera*.
Ta la deri dera, ta la deri dera.
— Non, monsieur l'abbé; halte là!
— Mais, messieurs, je suis un prélat.
— Eh bien! c'est tout d'même.
La deri dera, la la la la da da deri dera.

(Ce sont des gens terribles que ces ci-devant évêques. Monseigneur voulut faire le méchant. Oh! ça ne prend pas avec Nicodême. Je le mis bien vite à la raison, et on me dit :)

N'y a pas d'mal à ça, Nicodême,
N'y a pas d'mal à ça.

C'pendant d'un côté l'on bâilla;
J'dis, est-c' que Malouet seroit là?
Ta la deri dera, ta la deri dera.
Jamais ce signe ne m'trompa,
Et monsieur Malouet s'montra,
Ta la deri dera, la la la la da da deri dera.

Ah ! dis-je, l'serment que tu prêtas
De te tair', tu n'le tiens donc pas ?
Tu parl' toujours d'même.
La deri dera, la la la la da da deri dera.

(Aussitôt je lui fermai la bouche
d'une claque.... oh ! c'était une claque,
celle-là ! et puis tout le monde me dit :)

N'y a pas d'mal à ça, Nicodême,
N'y a pas d'mal à ça,

L'beau monsieur d'Clermont vient en bas;
J'vous l'fis pirouetter par le bras,
Ta la deri dera, ta la deri dera.
— Graces, messieurs, ne m' frappez pas;
Je suis Clermont-Tonnerre, hélas !
Ta la deri dera, ta la deri dera.
J'nous mocquons bien d'ces Tonner-là.
T'nez, est-c' donc si grand'chose q'ça !
Moi, j'suis Nicodême,
La deri dera, la la la la da da deri dera.

(Ah ! mon ami, vous êtes Nicodême ?
Je vous connois ; vous êtes un bon
citoyen. Tenez, voilà pour avoir du

pain. Eh bien ! voyez-vous, cet autre, avec son argent ! Fi ! il me porteroit malheur. De l'argent monarchique ! fi ! et je lui jetai son argent au nez, et puis, paf, un soufflet.)

N'y a pas d'mal à ça, m'dit-on d'même,
N'y a pas d'mal à ça.

Puis nous vîm' maints ci-d'vant prélats,
Maints ci-d'vant ducs et magistrats,
Ta la deri dera, ta la deri dera.
Ah ! morguenne, il falloit m'voir là.
Rosser par ci, crosser par là,
Ta la deri dera, ta la deri dera.
Ils avoient beau faire les plats,
D'mander pardon d'un ton bien bas,
J'frappois toujours d'même.
La deri dera, la la la la da da deri dera.

(Si ç'avoit été la première fois, à la bonne heure ; mais toujours pardonner, toujours pardonner, l'on se lasse. Il faut être rigoureux en diable avec ces gens-là ; car, comme on me disoit :)

N'y a pas d'mal à ça, Nicodême,
　　N'y a pas d'mal à ça.

　Enfin monsieur l'maire arriva ;
　Mais tout étoit fini déjà,
　Ta la deri dera, ta la deri dera.
　Monsieur l'maire à tous demanda,
　Qu'est-c' qu'a sitôt mis la paix qu'ça ?
　Ta la deri dera, ta la deri dera.
　Tout l'monde qu'étoit là lui cria :
　T'nez, c'est Nicodême que v'là.
　　— Oui dà ! c'est moi-même,
　La deri dera, la la la la da da deri dera.

(Ah ! je dis, je n'ai pas besoin d'écharpe, moi. Tenez, M. le Maire, si les aristocrates bougent encore une fois, je viens avec ma trique, et je vous les rosse.... Vous verrez beau jeu. M. le Maire ne me dit rien ; mais tous les bons citoyens qui étoient là, chantèrent en chorus)

　N'y a pas d'mal à ça, Nicodême,
　　N'y a pas d'mal à ça.
　　　　　　　　　J. M. GIREY.

LETTRE PASTORALE

D'UN ÉVÊQUE RÉFRACTAIRE, A SES OUAILLES,

En leur annonçant qu'elles vont avoir un nouveau Pasteur.

Air : *Comment goûter quelque repos.*

Pauvres brebis, votre pasteur
A perdu ses chiens, sa houlette ;
Au coins du bois le loup vous guête,
Redoutez son air de douceur.
Malgré votre faiblesse extrême,
Jadis vous braviez son courroux ;
Puisque pour vous sauver des loups,
Le berger vous mangeoit lui-même. *bis.*

A LA SAINTE LIGUE DES DÉVOTS,

CANTIQUE SPIRITUEL.

Air : *Du cantique de Sainte Geneviève des bois.*

Dévots bénis que Maury catéchise,
De saints poigards armez vos saintes mains ;
Egorgez-

Égorgez-nous, pour que la sainte église
Et se rengorge, et se gorge de biens,
 Que tout partage
 Sa sainte rage,
 Que le clergé
 Triomphe et soit vengé !

Le temps pascal est celui des vengeances ;
Dieu les ordonne à la dévotion :
Le meurtre, au gré des saintes éminences,
Doit préparer à la communion.
 C'est l'évangile
 Du saint concile
 Qui, chez le roi,
 Fait ses règles de foi.

Soyez vainqueurs, ravagez cet empire,
Beaux *Te-deum* seront chantés gaîment ;
Soyez *occis*, les palmes du martyre
Vous seront *hoc* au haut du firmament ;
 Le clergé riche
 N'est jamais chiche
 De ce bien-là,
 Le seul qu'il nous laissa.

Qu'un saint prélat, sur ce saint patricide,
Verse, à grands flots, ses bénédictions ;

Que le poignard, suivant la croix pour guide,
Serve de cierge en vos processions.
 Sous le cilice
 Qu'il se fourbisse;
 Que le clergé
 Triomphe et soit vengé.

Portez au sein du sénat sacrilége
Les premiers coups de vos glaives bénis;
Il a ravi le sacré privilége,
Aux doux pasteurs, de manger leurs brebis.
 Quelle injustice!
 Par quel supplice
 Le haut clergé
 Seroit-il trop vengé!

Dieu bénira vos saints efforts, sans doute,
Comme il bénit ceux de Samson le fort.
Vous périrez écrasés sous la voûte
Dont vous aurez renversé le support.
 Mais cette chûte,
 Dans la minute,
 En paradis
 Vous place tous brandis.

<div style="text-align:right">ANONYME.</div>

CONSEILS CIVIQUES AU BEAU SEXE.

Sur un air d'HAYDN.

Une jeune beauté
Devroit chérir la liberté ;
　Elle règne à Cithère :
　Et l'Amour, et sa mère
Aiment l'égalité.

　Aux yeux du dieu d'amour,
Beaux yeux, teint frais, bras faits au tour,
　Sont la seule noblesse ;
　Une laide duchesse
N'est pas noble à sa cour.

　Despotes odieux,
Je puis vous braver en tous lieux ;
　Mais mon patriotisme
　Respecte un despotisme...
Celui de deux beaux yeux.

　Ces tyrans enchanteurs
Régneront toujours sur nos cœurs ;

Et les droits de la femme,
Malgré mainte épigramme,
Des nôtres sont vainqueurs.

<div style="text-align:right">J. M. Girey.</div>

COUPLETS

CHANTÉS DANS UN DINER JACOBIN.

Air : des Dettes.

Les Feuillans et les endormeurs
Epuisent sur nous leurs fureurs,
 C'est ce qui nous désole.
Mais par le peuple être bénis,
De nos travaux c'est le doux prix;
 C'est ce qui nous console.

Forts de notre sécurité,
Nos ennemis ont tout tenté,
 C'est ce qui nous désole.
Mais le premier bruit des tambours
Réveillera les deux fauxbourgs;
 C'est ce qui nous console.

Tous les despotes contre nous
Nourrissent le même courroux,
 C'est ce qui nous désole.
Mais ceux qu'ils nomment leurs sujets
Sont de moitié dans nos projets,
 C'est ce qui nous console.

Nous nous usons dans le repos;
Chaque jour ajoute à nos maux,
 C'est ce qui nous désole.
Mais bientôt, citoyens soldats,
Nous volerons tous aux combats,
 C'est ce qui nous console.

Loin de nous l'argent s'est enfui;
L'on n'en voit plus qu'au biribi,
 C'est ce qui nous désole.
Il nous reste des assignats,
Des fers, du courage et des bras,
 C'est ce qui nous console.

<div align="right">P. CHEPY.</div>

L'ÉVASION MANQUÉE,

OU LA JOURNÉE DU 18 AVRIL. (1791.)

Dédiée au Héros des Deux-Mondes, par Nicodême.

Air : *Colinette au bois s'en alla.*

MAINT prélat au roi conseilla
De laisser c'vilain Paris là,
Ta la deri dera, ta la deri dera.
Le roi, qui n'est pas plus fin qu'ça,
Leur dit : Soit, comme il vous plaira.
Ta la deri dera, ta la deri dera,
Tout pour l'voyage on prépara.
Ah ! qu'est-c' qu'étoit bien content d'ça ?
 C'étoit Antoinette,
Ta deri dera, la la la la da da deri dera.

(Eh bien, cela manqua encore. Ils sont bien fins, ces Messieurs les aristocrates, et j'sommes encore plus fins qu'eux. J'sûmes qu'on vouloit faire aller le roi à S. Cloud, et delà.... où ? dans la lune ? Oh ! peut-

être pas si loin que ça ; mais j'y mîmes bon ordre, et quoiqu'on en dise ;)

N'y a pas d'mal à ça, la Fayette,
N'y a pas d'mal à ça.

Tout l'peuple donc vite arriva,
Tout droit d'vant la porte il s'posta.
Ta la deri dera, ta la deri dera.
Le roi dans son carross' monta,
Loin d'Paris il se croyoit déjà.
Ta la deri dera, ta la deri dera.
Mais l'brav' homm' sans son hôt' compta,
Et j'lui criam' : C'est donc comm' ça
Qu'tu pars sans trompette ?
Ta deri dera, la la la la da da deri dera.

(Ah ! c'est que si nous te payons, j'voulons que tu fasses ton devoir, ou nous te le ferons faire. Crois-tu qu'on te donne vingt-cinq millions pour t'aller promener avec tous ces coquins qui t'entourent? C'est que, si l'on ne te dit pas la vérité, je te la dirons, nous. Je ne cherchons pas

de détours, mais je savons nous faire entendre. Allons, cocher, rentrez cette voiture, il fait trop de poussière, ça la gâteroit, que je dis... Et tout le monde dit que c'étoit une bonne motion, et on arrêta la voiture.)

N'y a pas d'mal à ça, la Fayette,
N'y a pas d'mal à ça.

Pourtant, p'tit César, tu te fâchas,
Tu fis l'vaillant, gros comme l'bras,
Ta la deri dera, ta la deri dera.
—Grenadiers, feu sur ces gens là...
Chacun, pour réponse cria :
Ta la deri dera, ta la deri dera.
—Quoi donc ! l'on ne m'obéit pas !
Grenadiers, marchez sur mes pas.
Mais tout l'monde répète :
Ta deri dera, la la la la da da deri dera.

(Ce sont de braves gens que ces grenadiers-là, et ils savons bien que je savons bien ce que nous fesons, quand nous

fesons quelque chose. Ils ne sont pas courtisans, eux ; ils ne fesont pas de courbettes ; il ne sont pas moitié l'un, moitié l'autre ; ils ne mettont pas de fard sur leur visage ni sur leurs actions, et je les aimois parce qu'ils étoient les soldats de la révolution, avant qu'on vous en nommât le général. Si nous avions été des *chevaliers du poignard*, ils nous auroient crossés sans miséricorde ; mais pour ce que nous fesions,)

 N'y a pas d'mal à ça, la Fayette,
 N'y a pas d'mal à ça.

 Ta démission tu donnas ;
 Mais c'est un'farce que tu jouas.
Ta la deri dera, ta la deri dera.
 N'y a qu'les sots qui sont pris à ça.
 Pour Nicodême on n'ly prend pas.
Ta la deri dera, ta la deri dera.
 Maint porteur d'épaulete pleura,
 Et moi j'chantois, pendant c'tems-là
 Une chansonnette.
Ta deri dera, la la la la da da deri dera.

(Tenez, c'est que je n'aime pas ces gens qui jouent deux jeux à la fois. Vive la franchise, morbleu ! Je n'aime pas ces gens qui font tant de courbettes. Vive la simplicité ! Mais pour ces gens dont la vie entière n'est qu'une comédie, je les déteste ; ils ont beau jouer habilement leur rôle ; gare le dénouement, et ce *dénouement-là* peut-être un *nœud*. Et après tout, quand les trompeurs sont trompés,)

N'y a pas d'mal à ça, la Fayette,
 N'y a pas d'mal à ça.

D'biaux arrêtés on griffonna,
D'biaux sermens bien plats on prêta.
Ta la deri dera, ta la deri dera.
 D'être *aveugle* l'on te jura.
Queux *quinz'vingts* qu'c'est donc qu'ces gens là
Ta la deri dera, ta la deri dera.
 Morbleu ! j'enrage quand j'vois ça.
 Ne s'cass'-t-on pas l'cou quand on va
 Tout à l'aveuglette ?
Ta deri dera, la la la la da da deri dera.

(Foi de Nicodême, je ne connois rien à la conduite de la garde nationale. Quoi! cette garde nationale si brave, si patriote, s'oublie à ce point-là! Quand je l'irois dire à la lune, on ne le croiroit pas. Jurer d'être *aveugle* ! oh ! fi. Et vous souffrez ça, général, vous l'exigez! Il n'y a que les *épaulettiers* qui aient prêté ce serment-là! Ah! pour le coup.)

 Y a du mal à ça, la Fayette,
 Y a du mal à ça.

Tu dis : Puisqu'*aveugle* on sera,
 Vot' général on me verra,
Ta la deri dera, ta la deri dera.
 Sur la list' civile on paiera
 Celui qui du bien d'moi dira.
Ta la deri dera, ta la deri dera.
 Et moi j'dis qu'on se lassera
 De se laisser prendre comm'ça
 Par une courbette.
Ta deri dera, la la la la da da deri dera.

(Ecoute, la Fayette, quoique je ne

t'aime pas ; je veux te donner un bon avis. Sois bien sûr que tous ces sermens d'aveuglement et de servitude ne seront jamais tenus ; ne t'y fie pas. On veut maintenant t'élever jusqu'au ciel ; crains de *rester en route*. Je dis que ce que je dis-là est bien dit ; et quand je veux, je parle comme le président de ma section : ce n'est pas peu dire, dà ! Cependant tu ne me crois pas, mais prends garde d'attendre, pour me croire, qu'il ne soit plus temps. Tout ce que je pourrai dire alors, c'est que)

N'y a pas d'mal à ça, la Fayette,
N'y a pas d'mal à ça.

J. M. GIREY.

COUPLETS

COUPLETS

FAITS EN 1789 POUR UN DINER D'ÉLECTEUR.

Air : *Dans le cœur d'une cruelle.*

Loin de nous le vain délire
D'une profane gaieté ;
Loin de nous les chants qu'inspire
Une molle volupté ;
 Liberté sainte,
Viens, sois l'ame de nos vers,
Et que jusqu'en nos concerts,
Tout porte en nous ta noble empreinte.

De nos préjugés gothiques
Tu domptas l'hydre fatal ;
De ses oppresseurs antiques
Le peuple marche l'égal ;
 L'or et les titres
Ne dispensent plus les rangs ;
Les vertus et les talens
En sont les suprêmes arbitres.

Des bords de la Picardie
Aux rivages Marseillois,
Des campagnes de Neustrie
Jusques aux monts Francomtois,
　Plus de barrières ;
La liberté désormais
Sous ce beau nom de Français
Ne voit plus qu'un peuple de frères.

Salut, roches helvétiques,
Berceau de la liberté ;
Salut, plaines britanniques,
Où son culte fut porté ;
　Plages lointaines
Qu'affranchirent nos efforts,
Répondez à nos transports,
Nous aussi nous brisons nos chaînes.

CHANSON GUERRIERE.

Air : *Aussi-tôt que la lumière.*

Citoyens, troupe guerrière,
Soldats de l'égalité,

C'est la France toute entière
Qui défend la liberté.
Ah ! si les soldats de Rome
Ont asservi l'univers,
Connoissant les droits de l'homme,
Pourrions-nous porter des fers ?

Grenadiers et volontaires,
Citoyens, parens, amis,
Pour la plus juste des guerres
L'honneur nous a réunis;
Battons la ligue infernale
Qui veut réformer nos loix;
Une pompe triomphale
Couronnera nos exploits.

Que dans nos rangs le silence
Prouve à tous nos généraux
Qu'ils auront obéissance
Commandant à leurs égaux.
Français, quelle jouissance !
Vous verrez tous nos guerriers
Rentrer au sein de la France,
Sous l'ombre de vos lauriers.

Le Français n'est plus esclave ;
Tremblez, despotes du Nord ;
Nous vous prouverons qu'il brave
Et les dangers et la mort ;
L'Europe qui le contemple
A ses coups doit applaudir,
Donnant au monde l'exemple
De vivre libre ou mourir.

Si le hasard de la guerre
Venoit tromper nos efforts,
Houlans, songez bien à faire
Vos manœuvres sur des morts ;
Car la France toute entière
N'offriroit à vos succès
Qu'un immense cimetière,
Couvert du peuple Français.

<div style="text-align: right">DUGAZON.</div>

LA GRANDE DÉCLARATION
DE LÉOPOLD AUX FRANÇAIS,
EN VAUDEVILLES;
DÉDIÉE AUX FEUILLANS.

Air : *Je suis Lindor.*

Nous, Léopold, empereur d'Allemagne,
Duc de Bourgogne, hélas ! *in-partibus*,
Roi des Romains, en dépit de Brutus ;
Et successeur du puissant Charlemagne.

Air : *Des Pendus.*

A tous Français faisons savoir
Que par la poste, hier au soir,
Nous reçûmes des Tuileries
Des lettres dûment affranchies,
Avec des déclarations
Contenant nos intentions.

Air : *Vous m'entendez bien.*

Il est là-bas un comité
Qui sert plus d'une majesté ;

Il sait mieux que moi-même,
Hé bien !
Ma volonté suprême ;
Vous m'entendez bien.

Air : *Des Trembleurs.*

Messieurs *Alexandre* et *Charles*,
Un conseiller d'Aix, près d'Arles,
Du comité dont je parle,
Sont les principaux meneurs ;
Et l'auteur de mainte affiche,
Dont Paris entier se *fiche*,
Mais qui l'a rendu bien riche,
Est le premier des faiseurs.

Air : *Des Pélerins de Saint-Jacques.*

Sous votre respect il se nomme
Monsieur Ramond.
Foi d'empereur, c'est un grand homme,
Monsieur Ramond !
Il fait toujours, monsieur Ramond,
Maintes malices ;
C'est lui qui fait, monsieur Ramond,
Tous mes offices.

Air : *Réveillez-vous, belle endormie.*

A la confidence publique
De *son excellence* Lessart,
En beau style diplomatique,
Nous allons répondre sans fard.

Air : *Sous le nom de l'amitié.*

Sous le nom de l'amitié
Nous voulons tromper la France,
Nous voulons tromper la France ;
Sous le nom de l'amitié,
Nous formons une alliance
Pour tout mettre sur l'ancien pied,
Sous le nom (*ter.*) de l'amitié.

Air : *La faridondaine, la faridondon.*

Les rois sont, *jure divino*,
 Faits pour régir la terre ;
Listes civiles et *veto*
 Viennent de Dieu le père :
Un roi toujours est juste et bon,
La faridondaine, la faridondon ;
De ses peuples il est l'ami....
 Biribi.

A la façon de barbari,
Mon ami.

Air : *Quand Biron voulut danser.*

Si jamais vous insultez. bis.
Les rois et leurs majestés, bis.
 Mes valaques,
 Mes cosaques,
 Mes talpaches
 A moustaches,
Mes houlans viendront
Et vous corrigeront.

Air : *Du serin qui te fait envie.*

Mais non, Français, vous serez sages,
Et tout cela s'arrangera ;
Vous rentrerez dans vos ménages,
Et vous irez à l'opéra ;
Vous ne craindrez plus les intrigues,
Vous ne vous mêlerez de rien ;
Nous vous épargnons ces fatigues,
Nous ne voulons que votre bien. bis.

Air : *Le saint, craignant de pécher.*

Chassez donc vos députés,
 Séans au manège,

Qui narguent nos majestés
Et le très-saint siége.
Que tous ces représentans
Sont donc de vilaines gens !
On y voit maints sans, on y voit maints cu,
Maints sans sans, maints cu cu,
Maints vrais sans-culottes,
Qu'on dit patriotes.

Air : *De la Baronne.*

La chambre haute,
Français, vous conviendrait bien mieux ;
La chambre haute,
C'est un régime très-heureux.
Il faut que la liberté saute,
Et qu'on oppose aux factieux
La chambre haute.

Air : *Du confitéor.*

Ces petits adoucissemens
Pourront ramener la noblesse ;
C'est ce que veulent les Feuillans ;
Les Feuillans sont pleins de sagesse. *bis.*
Pour moi, j'adhère (*bis.*) à leur dicton :

Toute la constitution,
Rien que la constitution.

Air : *Des Pendus.*

Mais ces diables de Jacobins
Ne sont que des républicains
Qui n'aiment pas le roi leur maître,
Sur-tout quand ce roi n'est qu'un traître ;
Ce sont des gens, en vérité,
Qui n'aiment que la liberté.

Air : *Du haut en bas.*

S'ils vont leur train,
C'en est fait de notre couronne ;
S'ils vont leur train,
L'univers sera Jacobin.
Chers confrères, Dieu me pardonne ;
Mais il faut dire adieu le trône,
S'ils vont leur train.

Air : *Pourquoi vouloir qu'une personne chante ?*

Ah ! c'en est fait, si du ciel la colère
Détruit les rois, l'univers est dissous ;
La liberté désolera la terre.....
L'homme est perdu, s'il est heureux sans nous.

Air : *La faridondaine, la faridondon.*

Eh bien ! à ces fiers Jacobins
Je déclare la guerre ;
Contre eux que tous les *souverains*
Se liguent sur la terre.
Contre eux j'illustrerai mon nom,
La faridondaine, la faridondon ;
Je vais être immortel aussi,
Biribi,
A la façon de barbari,
Mon ami.

Air : *Du menuet d'Exaudet.*

Cependant,
Prudemment,
Et pour cause,
Avant tout il faut songer
S'ils convient qu'au danger
Ma majesté s'expose.
Attendons
Et soyons
Pacifiques,
Car le Français est méchant,
Et je crains diablement
Les piques.

Air : *Quand Biron*, &c.

Mais j'espère qu'au printemps, *bis.*
Contre un nous serons deux cents *bis.*
 L'Allemagne,
 Et l'Espagne,
 Et la Prusse,
 Et le Russe
Viendront sous mon drapeau,
Venger monsieur *veto*.

Air : *La bonne aventure.*

Alors en France on verra
 Le calme renaître ;
Tous leurs honneurs on rendra
 Aux nobles, au prêtre ;
Maury ses fermes r'aura,
Et le Feuillant s'écriera :
 La bonne aventure !
 Ô gué !
 La bonne aventure !

Air : *Des fraises.*

On dit que le club Feuillant
M'a mis sur sa pancarte

Pour

Pour cet office éloquent
Je mérite assurément
Sa carte, sa carte, sa carte.

Mais j'observe ; au président
Qu'il faut qu'il m'en réparte
Quatre-vingt ou même cent,
Car je perd assez souvent
La carte, la carte, la carte.

<div align="right">J. M. GIRIY.</div>

CHANSON GRENADIERE.

Air : *Aussi-tôt que la lumière.*

AH ! ventrebleu ! quel dommage
Pauvre dupe d'Autrichien !
Que n'as-tu dans ton bagage,
Les droits de l'homme et le tien !
Pourquoi veux-tu que je rentre
Sous un régime maudit ?
Faut-il donc t'ouvrir le ventre
Pour t'ouvrir un peu l'esprit ?

Sans raison l'on nous boucanne ;
Moquons-nous de ces houlans,
Tremblans devant une canne,
Et payés par des tyrans :
Citoyens, amis et frères,
Soldats de l'égalité,
On lit sur notre bannière :
La mort ou la liberté.

Tout l'univers nous contemple ;
Amis, frappons-en plus fort ;
Au monde donnons l'exemple,
Aux tyrans donnons la mort :
Canonniers, brûlez l'amorce,
Redoublons tous nos efforts ;
Faisons leur entrer par force
La vérité dans le corps.

Courage, qu'on me seconde,
Que du Rhin ils boivent l'eau ;
Volons arracher la bonde
Du tonneau de Mirabeau :
Aux marquis le droit de l'homme
Ne peut, dit-on, convenir ;
Mais en revanche on sait comme
A leur femme il fait plaisir.

Plutôt qu'un aristocrate,
Aux Français donne des fers,
J'irai faire en démocrate
Des motions aux enfers ;
Si Proserpine me berne,
Et tient pour l'abbé Maury,
Je la monte à la lanterne,
Et je sabre son mari.

<div style="text-align: right;">RIOUFF.</div>

LES SIX MINISTRES.

Air : *Du vaudeville de Figaro.*

DUPORT.

Autrefois, simple et crédule,
Je croyois à la vertu ;
Messieurs, de ce ridicule
Ah ! je suis bien revenu,
Par le fossé du scrupule
Je sautai dans le château
Qu'habite monsieur *véto*.

BERTRAND.

J'ai menti, la chose est claire,
J'ai trompé le nation ;

Pour cela du ministre
Faut-il me chasser ! Oh ! non.
Si l'on étoit si sévère,
Un ministre sans trembler
Jamais ne pourroit parler. *bis.*

LESSART.

De Necker, discipline habile,
Et plus charlatan que lui,
Je suis en complot fertile,
Et des conjurés l'appui.
Mais, dans la liste civile
Je puise mille vertus.....
Voyez le *Coq* et *l'Argus*. *bis.*

NARBONNE.

J'ai fait, avec bien du zèle,
Mainte campagne.... à Paphos,
Pris d'assaut.... mainte ruelle,
Fait la guerre.... en madrigaux.
La patrie est une belle
Dont j'ai ravi les faveurs
En lui disant des douceurs. *bis*

TARBÉ.

Pour remplir mon ministère,
Grands Dieux ! que je fais d'efforts !

Je dors et bois et digère,
Je digère et bois et dors;
Je ne m'inquiète guère,
Lorsque j'ai ma pension,
Si l'impôt se paye ou non. *bis*

CAHIER.

Pour le clergé réfractaire,
Pour les nobles, indulgent;
Pour les Jacobins, sévère;
Comme Léopold, Feuillant;
Je ne fis au ministère
Qu'un trait dont on soit content;
Messieurs, c'est en le quittant. *bis*

J. M. GIREY.

CHANT DE GUERRE,
AUX MARSEILLOIS.

Air : *Allons enfans de la Patrie.*

ENNEMI da la tyrannie,
De deux Césars peuple vainqueur;
Braves Marseillois, la patrie
Attend tout de votre valeur. *bis*

Courez, volez, sur nos frontières,
Faites flotter vos étendards ;
Le feu brûlant de vos regards
Glacera de vils mercenaires !...
La gloire, Marseillois, vous appelle aux combats ;
Marchez, marchez, et les tyrans n'auront plus
 de soldats.

Chœur.

Marchons, marchons, et les tyrans n'auront plus
 de soldats.

 J'entends leurs phalanges d'esclaves,
 A l'aspect de votre fierté,
 S'écrier, brisant leurs entraves,
 Vive à jamais la liberté ! *bis.*
 Cette déité titulaire
 Désormais armera leurs bras ;
 Je les vois marcher sur vos pas,
 Vous embrasser comme des frères.
La gloire, &c.

 Faut-il que cet heureux présage
 Ne soit qu'un rêve séducteur ?
 Que l'espoir d'un riche pillage
 Contre vous arme leur fureur ? *bis.*

Frappez dans votre ardeur guerrière
Ces satellites des tyrans ;
Les coups de vos bras triomphans
Leur feront mordre la poussière.
La gloire, &c.

A la liberté rien ne coûte :
Quatorze cents Helvétiens
A Morat, ont mis en déroute
Plus de vingt mille Autrichiens. *bis.*
Jaloux d'imiter ce modèle,
Après avoir brisé vos fers,
Vous rendrez libre l'univers :
La voix des peuples vous appelle.
La gloire, &c.

Pour ensevelir l'esclavage
Vous avez juré de mourir,
Ce serment fait par le courage,
Vos grands cœurs sauront le tenir. *bis.*
Le sang que coûte la victoire
Ne doit pas être regretté :
On naît à l'immortalité ;
Quand on meurt aux champs de la gloire.
La gloire, &c.

Sous l'aîle de la providence :
Le ciel protège nos drapeaux ;
Les rois ennemis de la France,
Verront échouer leurs complots. *bis.*
Envain une horde rebelle
Se ligue avec eux contre nous ;
La liberté nous arma tous ;
Nous triompherons avec elle.
La gloire, &c.

O toi, qui d'une cour barbare,
Soutiens les sinistres projets,
Mottié ! de l'orgueil qui t'égare
Apprens quels seront les succès : *bis.*
En combattant pour la patrie,
Tu rendois ton nom glorieux :
Vil instrument des factieux,
Tu vivras couvert d'infamie.
Accourez, Marseillois, dans le champ des combats,
Marchez, (*bis*) de ses complots instruisez nos soldats.
Chœur.
Marchons, (*bis*) de ses complots instruisons nos soldats.

LES TRAVAUX DU CAMP,

CHANT PATRIOTIQUE.

Air : *Vous qui d'amoureuse aventure, de Renaud d'Ast.*

AMIS, le cri de la patrie
Appelle aujourd'hui nos secours ;
Les François, à sa voix chérie,
Jamais ne se montreront sourds.
 Allons, travaillons,
Travaillons, braves patriotes ;
 Allons, pressons,
Poussons vivement nos travaux :
Les esclaves et les despotes, } *bis*
Ici trouveront leurs tombeaux.

Ici la fatigue est légère,
Pour qui chérit la liberté ;
Chacun à côté de son frère,
Veut bêcher pour l'égalité.
 Allons, &c.

Tremblez, lâches aristocrates,
En voyant près de leurs époux,

Les femmes les plus délicates
Manier le fer comme nous.
 Allons, &c.

Pour se soustraire à l'esclavage
Nos enfans n'ont pas moins de cœur,
Et la foiblesse de leur âge
Disparoît devant leur ardeur.
 Allons, &c.

Oui, la liberté de la terre
Dépend aujourd'hui de nos bras ;
Jurons de ne finir la guerre
Que quand les rois seront à bas.
 Allons, &c.

Alors une immortelle gloire
Ceignant notre front de laurier,
Nous chanterons notre victoire
Et le bonheur du monde entier.
 Allons, &c.

VŒUX ET PRÉDICTIONS
D'UN ARISTOCRATE.

Amis, ce tems-ci passera,
Notre infortune finira,
Un beau jour notre tour viendra. *alleluia*

Léopold vers nous marchera,
A son aspect tout s'enfuira,
Et le François s'entretuera. *alleluia*

Lors *Condé* vers nous reviendra,
Les rebelles il occira
Et les *lanternes* brisera. *alleluia*

Le patriote enragera,
Au diable l'assemblée ira,
Et chacun de nous chantera : *alleluia*

Si le démocrate à *quia*
Veut encore crier hola,
Mons *Faucigni* le sabrera. *alleluia*

Cazalès des loix nous fera,

Sire *Foucault* les publiera,
Et *Pelletier* les rimera. alleluia.

Rivarol en chanson mettra,
L'abbé *Royou* rédigera
Les graves décrets qu'on rendra. alleluia.

Alors *Rousseau* radotera,
Et *Mabli* déraisonnera ;
Montlausier seul les confondra. alleluia.

A l'église on restituera
Ses revenus, qu'on placera
Aux coulisses de l'opéra. alleluia.

La bastille on rebâtira,
Les cachots on repeuplera,
Et tout Français libre sera. alleluia.

Le chanoine s'enivrera,
Le moine vermeil dormira ;
Le prélat se pavanera. alleluia.

Archevêque Maury sera ;
De la pourpre on le vêtira,
Et sa *grandeur* nous bénira. alleluia.

O

Ô mes amis ! en ce tems-là,
La noblesse recouvrera
Titres, blason, et *cœtera*. *alleluia.*

Le financier s'engraissera,
Le Maltotier s'enrichira,
Et la justice on nous vendra. *alleluia.*

A sa toilette Iris aura
Gentil abbé qui tournera
Les droits de l'homme en opéra. *alleluia.*

L'illustre Calonne viendra,
Le déficit disparoîtra,
Et d'argent on regorgera. *alleluia.*

La cour éclatante sera,
Le pauvre peuple on pillera,
Payera les dettes qui voudra. *alleluia.*

Ceci sans faute arrivera ;
Et dans cette espérance-là,
Amis, chantons tous ça ira. *alleluia.*

AL. MÉCHIN.

ÇA N'SE PEUT PAS,

OU

LA CONTRE-RÉVOLUTION.

Air : *L'aut' jour Lucas dans la prairie.*

En vain l'abbé Royou criaille
Et fait maint libelle et maint bref ;
Envain la dévote canaille,
Invoque le pape, son chef ;
C'en est fait du tyran de Rome
Et de ses noirs, gris, blancs soldats :
Il veut casser les droits de l'homme ;
 Ça n'se peut pas. *bis.*

Envain, toujours à la tribune,
L'infatiguable abbé Maury
Déraisonne, écume, importune ;
Il est moqué, sifflé, honni :
Envain il déclame en beaux termes,
Et fait grand bruit et grand fracas ;
Il ne r'aura jamais ses fermes ;
 Ça n'se peut pas. *bis.*

(75)

Envain, depuis plus d'une année,
Le grand Condé court, nous dit-on,
En quête de sa dulcinée
La contre-révolution.
Pour lui sa dame est trop cruelle,
Et fuit toujours devant ses pas.
Il n'atteindra jamais la belle ;
 Ça n'se peut pas. bis.

Envain le Bacchus en cravatte
Est dégoûté du vin du Rhin ;
Envain, étant gris, il se flatte
De venir boire notre vin.
Cher Tonneau, reste en Allemagne,
Enivre tes vaillans soldats ;
Mais pour les griser en Champagne,
 Ça n'se peut pas. bis.

Envain le gentil la Fayette
Nous prétend tous *royaliser*.
Ah ! qu'il rampe aux pieds d'Antoinette
Et qu'il s'en fasse mépriser ;
Mais s'il veut partager sa honte
Avec ses généreux soldats,
Le héros sans son hôte compte ;
 Ça n'se peut pas. bis.

En vain, dans maint réquisitoire,
Séguier, depuis près de deux ans,
Déclare horrible, vexatoire,
La mort des treize parlemens,
Séguier, que peut faire ta rage
Pour les pauvres défunts sénats ?
Les ressusciter ? Ah ! je gage
 Qu' ça n'se peut pas. bis.

<div align="right">J. M. GIREY.</div>

ÉLOGE DE THIONVILLE ET DE LILLE;

Couplets pour servir de suite à l'Hymne national.

THIONVILLE, place illustrée,
Combien de toi l'on parlera !
Tu seras la cité sacrée
Que tout Français visitera, (*bis.*)
Que de lauriers, et que d'hommages
Mérite ta fidélité !
L'exemple de ta fermeté
Fera dire dans tous les âges :
Aux armes, citoyens !... formez vos bataillons ;
Marchons, marchons : qu'un sang impur abreuve
 nos sillons !

Dans l'accord qui se fait entendre,
N'oublions pas, frères, amis,
Ce fameux rempart de la Flandre,
L'écueil de nos vils ennemis. (bis.)
L'airain détruit ; mais la victoire
Ne couronne point des brigands :
Le Lillois, dans ses murs fumans,
S'écrie, en contemplant sa gloire :
Aux armes, &c.

Dans notre ardeur patriotique,
Chantons, célébrons à jamais
Ces deux clefs de la République
Éternisant le nom Français ! (bis.)
Ces tyrans, que notre ame abhorre,
Sans elles, nous donnoient des fers,
Tandis qu'aux yeux de l'univers,
Par elles, nous crions encore ;
Aux armes, &c.

Oui, du joug de la tyrannie,
Un Dieu vengeur nous a sauvé :
Oui, du bonheur de la patrie,
Enfin, le jour est arrivé. (bis.)
Tout peuple, fatigué d'un maître,
Si l'énergie est dans son cœur,

Pour se voir libre du malheur,
N'a qu'à s'écrier, s'il veut l'être :
Aux armes, &c.

CHANSON GUERRIERE.

Air : *De Pierre-le-Grand.*

GLOIRE aux soldats républicains !
Gloire à leurs chefs, à leur vaillance !
Plus triomphans que les Grecs, les Romains,
Ils sont les sauveurs de la France.
Liberté ! tu fais la valeur,
La vertu, les biens, le bonheur. *Chorus.*

France ! ton sort est arrêté,
Consoles-toi ! sèche tes larmes !
L'autel fatal de la crédulité,
Se voit renversé par leurs armes.
Liberté ! &c.

Que les Romains et leur sénat
Viennent vanter les droits de Rome !
Nos députés, citoyens de l'état,
Leur dicteront les droits de l'homme.
Liberté ! &c.

Qu'ils viennent nombrer des héros !
Les présenter couverts de gloire !
Ils en verront d'aussi grands, plus nouveaux,
Qui vont régénérer l'histoire.
Liberté ! &c.

Ajax, chez les Grecs, si vanté,
Déjà, se montre en Bourbonville,
Et chaque chef, dans un héros cité,
Fait voir Dumouriez dans Achille.
Liberté ! &c.

Mais, à tort, ces beaux noms français
Sont unis à ceux de la Grèce ;
Là, le guerrier ne cherchoit des succès
Que pour sa gloire, ou sa maîtresse.
Liberté ! &c.

Pour ces vengeurs de la beauté,
Nos droits auroient eu peu de charmes ;
Mais nos héros ! c'est pour la liberté,
Pour la paix, qu'ils portent les armes !
Liberté ! &c.

Demi-dieux de l'antiquité ;
Les Achille, au temps où nous sommes,

Ne seroient plus tout ce qu'ils ont été ;
Ils seroient moins que nos grands hommes.
Liberté ! tu fais la valeur,
La vertu, les biens, le bonheur.

GAIETÉ PATRIOTIQUE.

Air : C'est la petite Thérèse.

Savez-vous la belle histoire
De ces fameux Prussiens ?
Ils marchoient à la victoire
Avec les Autrichiens ;
Au lieu de *palme* et de *gloire*
Ils ont cueilli des.... *raisins*.

Le raisin donne la foire
Quand on le mange sans pain ;
Pas plus de pain que de gloire,
C'est le sort du Prussien ;
Il s'en va chantant victoire,
Il s'en va criant la faim.

Le *Grand Frédéric* s'échappe,
Prenant le plus court chemin ;

Mais Dumouriez le ratrape,
Et lui chante ce refrain :
N'allez plus mordre à la grape
Dans la vigne du voisin.

N'ayez peur qu'on m'y ratrape,
Dit le héros Prussien,
Je saurai, si j'en réchape,
Dire au *brave* Autrichien :
Va tout seul *mordre à la grape*
Dans la vigne du voisin.

DIALOGUE FAMILIER,

Pour servir à l'instruction et à l'amusement des braves SANS CULOTTES.

Le roi GUILLAUME et le général BRUNSWICK.

BRUNSWICK.

Air : *Où allez-vous, monsieur l'abbé ?*

AH ! sire, quel événement !
Votre Brunswick, en ce moment,
 Au lieu d'une victoire....

GUILLAUME.

Eh bien!

BRUNSWICK.

Vient de gagner la foire;

GUILLAUME.

Je vous sens très-bien.

Air : *Jardinier, ne vois-tu pas.*

DE mes soldats cependant,
Que dois-je à la fin croire?

BRUNSWICK.

Ainsi que leur commandant,
Sire, ils ont pris en passant....

GUILLAUME.

La France?...

BRUNSWICK.

La foire, la foire!

GUILLAUME.

Air : *O ma tendre musette!*

HÉLAS! dans mon royaume,
Que dira-t-on de moi?

BRUNSWICK.

On dira que Guillaume,

Cet invincible roi,
En dépit de sa gloire,
De la France n'a fui,
Que pressé par la foire,
Qui galoppe avec lui.

GUILLAUME.

Air : *Pour la Baronne.*

QUELLE cacade
J'ai faite en quittant mes états ! bis.

BRUNSWICK.

Comme vous j'en suis tout malade ;
Pour vous et moi quel vilain cas,
Quelle cacade !

GUILLAUME.

Air : *Qui veut savoir l'histoire entière.*

MAIS que fait Louis, mon confrère ?

BRUNSWICK.

Au Temple, avec sa ménagere,
Il boit, il mange, il baille, il dort,

GUILLAUME.

Je vous entends, il règne encor.

Air : *La bonne aventure.*

Ainsi, mon cher, grace à moi,
 Sa victoire est sûre,
Ne suis-je pas un grand roi !
 BRUNSWICK.
Certes ! je le jure.
 GUILLAUME.
En France à peine arrivé,
 BRUNSWICK.
La foire vous a gagné.
 (*Ensemble.*)
La bonne aventure,
 ô gué,
La bonne aventure !

RONDE PATRIOTIQUE

Faite et chantée à bord d'un vaisseau de l'État sur l'océan Indien.

Air : *Adieu donc, dame Françoise.*

CHANTER est un bon présage,
Chantons donc tous ce refrain ;

Vertus

Vertus, amitié, courage,
Signalent le citoyen;
Ce sont les titres du sage,
Et ceux de l'homme de bien.

Jadis, sur de vieilles vitres,
Un noble fondoit ses droits;
Un caillou casse les titres :
Voilà le noble aux abois.
Aussi sur de vieilles vitres,
Pourquoi donc fonder ses droits ?

Un comte avoit sa noblesse
Bien roulée en parchemin;
Un maudit rat, pièce à pièce,
A rongé tout le vélin.
Pourquoi diable sa noblesse
Est-elle de parchemin ?

Nos droits sont dans la nature,
La raison les recouvra;
Ils ne craignent pas l'injure
D'un coup de vent, ni d'un rat;
Mais aussi c'est la nature
Qui dans nos cœurs les grava.

(86)

Je connois une patrone,
Qui se nomme *Liberté*,
A ses élus elle donne
Force, gloire, sûreté :
Voilà, voilà la patrone
Dont mon cœur est enchanté.

J'ai juré de mourir libre,
Et je tiendrai mon serment;
Que le Pape, au bord du Tibre,
Lance son foudre impuissant;
J'ai juré de mourir libre,
Et je tiendrai mon serment.

COUPLETS

SUR LA FÉDÉRATION DU 14 JUILLET 1790.

Air : *On doit soixante mille francs.*

Les traîtres à la nation
Craignent la fédération;
 C'est ce qui les désole.
Mais aussi, depuis plus d'un an,
La liberté poursuit son plan :
 C'est ce qui nous console.

L'Instant arrive où pour jamais
Vont s'éclipser tous leurs projets;
 C'est ce qui les désole.
Mais l'homme enfin va, cette fois,
Rétablir l'homme dans ses droits:
 C'est ce qui nous console.

Il arrive souvent qu'au bois
On va deux pour revenir trois,
 Dit la chanson frivole.
Trois ordres s'étoient assemblés,
Un sage abbé les a mêlés,
 C'est ce qui nous console.

Quelques-uns regrettent leurs rangs,
Leurs croix, leurs titres, leurs rubans;
 C'est ce qui les désole.
Ne brillons plus, il en est tems,
Que par les mœurs et les talens;
 C'est ce qui nous console.

Ce dont on fera moins de cas,
C'est des cordons et des crachats;
 C'est ce qui les désole.
Mais des lauriers, mais des épis,
Des feuilles de chêne ont leur prix;
 C'est ce qui nous console.

On en en a vu qui, franchement,
N'ont fait qu'épeler leur serment;
 C'est ce qui nous désole :
Qu'on le répète à haute voix,
De bouche et de cœur à-la-fois;
 C'est ce qui nous console.

 La loge de la liberté
S'élève avec activité :
 Maint tyran s'en désole.
Peuple divers, mêmes leçons
Vous rendront frères et maçons;
 C'est ce qui nous console.

<div align="right">PIIS.</div>

LES FRANÇAIS DANS LA BELGIQUE.

Air : *Allons enfans de la Patrie.*

Le fier tyran de la Belgique
Fuit devant nos soldats vainqueurs,
Liberté ! de ton culte antique,
Tu vois rétablir les honneurs. *bis.*

Devant toi vole la victoire,
Le bonheur marche sur tes pas.
Règne à jamais dans ces climats,
Rends-les à leur première gloire,
Belges, Liégeois, amis, venez sous nos drapeaux;
Marchez, (*bis*) ne formons tous qu'un peuple
 de héros.

Qu'est devenu votre courage
De Lille, fameux assiégeans ?
N'exhalez-vous donc votre rage
Qu'en manifestes insolens.
Les lâches ! forts pour l'incendie,
Leurs triomphes sont des horreurs !
Gemappe, dans tes champs vengeurs,
Ils ont payé leur perfidie.
Belges, &c.

Mons reçoit avec allégresse
Ses conquérans et ses amis.
Dans une fraternelle yvresse,
Belges, Français sont réunis.
Mons a rougi de sa défaite,
Lorsque nos tyrans l'ont dompté;
Aujourd'hui de la liberté,
Il est fier d'être la conquête !
Belges, &c.

Tournai suit un si doux exemple ;
Les Gantois nous ouvrent leurs cœurs ;
Bruxelle, avec orgueil contemple,
Ses courageux libérateurs.
Christine fuit épouvantée ;
Mais le remords est sur ses pas ;
Elle craint jusqu'à ses soldats,
Dont sa fureur est détestée.
Belges, &c.

De nos dangers, de nos fatigues,
Chers Belges, recueillez le fruit.
Repoussez les viles intrigues,
De l'erreur dissipez la nuit.
Sur les droits éternels de l'homme
Fondez à jamais vos sermens.
Soyez libres de vos tyrans ;
Mais sur-tout du tyran de Rome.
Belges, Liégeois, amis, venez sous nos drapeaux ;
Marchez (*bis*), ne formons tous qu'un peuple de héros.

<div align="right">J. M. GIREY.</div>

NOEL NOUVEAU.

Air : Des bourgeois de Chartres.

SEIGNEURS aristocrates,
Où donc est le cercueil
Qu'aux bourgeois démocrates
Préparoit votre orgueil ?
Nous devions mourir tous, à vous entendre dire ;
Sans doute nous vous en croirons ;
Peut-être en effet nous mourrons,
Mais.... ce sera de rire.

Gonflés d'impertinence,
Comme sont tous les sots,
Vous disiez que la France
Etoit sans généraux.
Eh! bien qu'en pensez-vous? Kellermann et Custine,
Quand ils houspillent des faquins,
Quand ils font la guerre aux coquins;
Ont-ils mauvaise mine ?

Dédaignez-vous encore
Le brave Dumouriez ?

Vous avez fait éclore
Sur son front des lauriers,
Nous avons un Ajax, (1) nous avons un Ulisse, (2)
Qui prend des villes par raison,
Tout en rimant une chanson,
Sans rêver à la Suisse.

Brunswick et sa cohorte
Au très-petit Condé,
Devoit prêté main-forte ;
Mais... tout s'est évadé.
Voyez donc quel malheur en tout vous accompagne,
Nous vendrons vos châteaux jolis...
Et vous bâtirez, mes amis,
Des châteaux... en Espagne.

Vos pièces de campagne,
Devoient brûler Paris ;
Pour le coup la montagne
Enfante une souris.
Il ne vous restera, pauvre soutiens du trône,
Que des yeux pour pleurer envain,
Un sac, et tout juste une main
Pour demander l'aumône.

(1) Bournonville.
(2) Anselme.

LE BONNET DE LA LIBERTÉ.

Air: *Du haut en bas.*

Que ce bonnet
Aux bons Français donne de graces!
Que ce bonnet
Sur nos fronts fait un bel effet!
Aux aristocratiques faces,
Rien ne cause tant de grimaces,
Que ce bonnet.

Que ce bonnet
Femme, vous serve de parure,
Que ce bonnet
Des enfans soit le bourrelet,
A vos maris je vous conjure,
De ne donner d'autre coëffure
Que ce bonnet.

De ce bonnet
Tous les habitans de la terre;
De ce bonnet
Se couvriront le cervelet,

Et même un jour quelque comère
Affublera le très-saint-père,
 De ce bonet.

 Notre bonnet
Embellira toutes nos fêtes
 Notre bonnet.
Se conservera pur et net ;
Grand Dieu ! que les Bourbons sont bêtes,
De n'avoir pas mis sur leurs têtes
 Notre bonnet.

 Par un bonnet
France assure-toi la victoire,
 Par un bonnet
Ton triomphe sera complet,
Que les ennemis de ta gloire
Soient chassés de ton territoire
 Par un bonnet.
 Par un électeur du département de la
 Loire inférieure.

CHANSON

Chanté dans Philippe et Georgette par Solier.

Air : *d'l'instant qu'on nous mit en ménage.*

Amis, partons pour les frontières,
Allons combattre l'ennemi,
Faisons lui mordre la poussière,
Sans quartier ni grace pour lui ;
Courrons tous, courrons tous en purger la terre,
Nous défendons l'égalité ;
Il sentira notre colère,
Notre amour pour la liberté,
Nous défendons l'égalité,
Il sentira notre colère,
Notre amour pour la liberté,
Notre amour pour la liberté.

Aux émigrés.
Que ces traîtres à leur patrie
Tombent les premiers sous nos coups ;
Tâchons d'imiter leur furie,
Vengeons nos frères, vengeons-nous ;

Combat à mort (*bis*) contre tout rebelle,
Nous défendons l'égalité,
Il faut vaincre ou mourir pour elle,
Point de bonheur sans liberté. (*bis*)

Pour un instant quittons nos belles,
Laissons nos femmes, nos enfans;
C'est pour eux, pour nous, c'est pour elles,
Que nous reviendrons triomphans;
Tout Français (*bis*) doit être indomptable
Quand il défend l'égalité,
De tout effort il est capable,
Pour mériter sa liberté. (*bis*)

Nous en reviendrons plus fidèles,
Meilleurs pères, meilleurs maris,
Nous aurons combattus pour elles,
Et terrassés nos ennemis;
Nous jouirons (*bis*) d'un destin tranquille,
Nous chanterons l'égalité,
Nous goûterons dans notre asyle
Le bonheur de la liberté. (*bis*)

Ayons entière confiance :
Nos ministres, nos généraux
Prouvent qu'il est toujours en France

Des philosophes, des héros;
Chantons tous (*bis*) vive la patrie,
Vive la sainte égalité,
Vive le serment qui nous lie,
Vive, vive la liberté. (*bis*)

Aux Allemands.
Chez nous ils venoient en vendanges,
Comment trouvent-ils nos raisins?
On leur avoit promis nos granges,
Nos jeunes filles, nos bons vins;
Ils ont vendu la peau de l'ours sans qu'il soit par terre.
Ils sauront que l'égalité
Sait tailler plus d'une croupière
Sous la loi de la liberté. (*bis*)

CONTRE-PARODIE.

Air : *Pauvre Jacques*.....

PAUVRE peuple, sous l'empire des lois,
Tu sentiras moins ta misère;
Robins, prélats, grands se faisoient tes rois;
Tu manquois de tout sur la terre.

On te paiera désormais tes travaux ;
Ta tâche en sera plus légère ;
Riche à son tour connoîtra les impôts ;
Il faudra qu'il te traite en frère.
Pauvre peuple, &c.

Tu pourras donc cueillir aussi des fleurs
Sur l'arbre épineux de la vie,
Et tes pensers, qu'aigrissoient les malheurs,
Seront des vœux pour la patrie.
Pauvre peuple, &c.

<div style="text-align:right">Dingé.</div>

AU GÉNÉRAL DUMOURIEZ,

SUR LA PRISE DE MONS.

Air : *Que Pantin seroit content.*

Dumouriez vous mène ça,
Comme on mène une pucelle ;
Dumouriez vous mène ça
En homme qui veut en venir là.
Du train dont le gaillard va,

Toutes les villes qu'il attaquera
Ne feront pas les cruelles
Plus qu'une vierge d'opéra.
Dumouriez, &c.

<div align="right">NOIRAUX.</div>

LES ŒUFS DE PAQUES DU PAPE,

OU

L'AUTO-DA-FÉ DU PALAIS-ROYAL;

Air : *O filii et filia.*

Mes amis, le pape est brûlé ;
Avec lui son bref est grillé ;
Bien d'autres on en grillera.
 Alleluia.

Quand sa brûlure il apprendra,
Vite il nous excommuniera.
Et tout Français lui répondra,
 Alleluia.

Il va préparer ses canons ;
Mais de sa rage nous rions ;

Perrier de meilleurs en fondra.
　　　Alleluia.

Quand Avignon on lui prendra (1),
Indemnités il lui faudra.
Savez-vous ce qu'on enverra ?
　　　Alleluia.

Monarchistes, impartiaux,
Petits abbés et grands dévôts,
Droit à Rome on dépêchera.
　　　Alleluia.

Maury son général sera ;
Gentil Mottié le flattera,
Et Durosoy l'endormira.
　　　Alleluia.

L'illustre cardinal Collier,
Vaillant prélat, sage guerrier,
De ses bijoux la garde aura.
　　　Alleluia.

Tonneau son échanson sera ;

(1) Cette chanson a été faite avant la réunion d'Avignon.

Monsieur d'Artois lui fournira
Tendrons, qu'avant il essaiera.
 Alleluia.

Don Quichotte Condé viendra,
Ses galères commandera,
Et Tunis il conquêtera.
 Alleluia.

Pelletier ses bulles fera,
Calonne sa bourse tiendra;
Foucault au lutrin chantera.
 Alleluia.

D'Eprémesnil lui prédira
Quand la fin du monde viendra;
L'apocalypse il lui lira.
 Alleluia.

Amis, pour l'enrichir encor,
Envoyons notre état-major (1)
Servir près *del signor papa*.
 Alleluia.

<div align="right">J. M. GIREY.</div>

(1) L'état-major fayétiste de Paris.

RONDE DE TABLE.

Air : *En plein plan relan tan plan.*

Dès que Mars ouvre son champ,
En plein plan relan tan plan
 Tire lire en plan,
Le Français marche à l'instant
 Au chemin de la gloire :
 Au chemin de la gloire,
Relan tan plan lire voire,
Sabre au poing toujours courant,
En plein plan relan tan plan
 Tire lire en plan ;
Par son courage éclatant,
 Il gagne la victoire.

Le Diable en enfer tonnant,
En plein plan relan tan plan
 Tire lire en plan,
Près d'un Français combattant,
 N'est qu'un Diable en peinture :
 N'est qu'un Diable en peinture,

Relan tan plan ture lure ;
Ennemis, convenez-en,
En plein plan relan tan plan
Tire lire en plan,
Nos soldats vous font souvent
Faire triste figure.

Au milieu d'un feu roulant,
En plein plan relan tan plan.
Tire lire en plan,
C'est toujours à bout portant
Que chaque Français tire,
Que chaque Français tire,
Relan tan plan tire lire ;
Bastille ou tendron piquant,
En plein plan relan tan plan
Tire lire en plan,
Nos soldats, tambour battant,
Sont faits pour tout réduire.

Imbécilles émigrans,
En plein plan relan tan plan
Tire lire en plan,
Que la ligue des tyrans
Aujourd'hui vous secoure, *bis.*

Relan tan plan toure loure ;
Tous nous répétons d'autant,
En plein plan relan tan plan
Tire lire en plan,
ça ira comme le vent,
Grâce à notre bravoure.

COURTE ANALYSE

D'UN LONG BREF DU PAPE.

Air : *De l'enfant prodigue.*

Chrétiens, écoutez le bref
Du saint-père votre chef.
Il ne veut que vous instruire ;
Mais vous êtes des Français ;
Pour vous forcer à le lire,
J'y vais mêler des couplets.

Air : *Cœurs sensibles, cœurs fidèles.*

Si d'un zèle évangélique,
Le pape à ses saints travaux,
Sur son siége apostolique,

A consacré son repos,
Par ce chef-d'œuvre mystique
Il donne à la chrétienté
Le sommeil qu'il s'est ôté. *bis.*

Le remède est bien simple, c'est de ne pas le lire. Mais on est curieux, et puis un bref du pape !... cela tente. C'est donc pour la commodité du public que j'en ai fait cette courte et fidèle analyse.

D'abord le saint père prouve longuement et par de longues autorités que le temporel est le spirituel, que le serviteur des serviteurs de Dieu doit commander à la terre; et pose ce grand principe, *tu es petra, et super hanc petram*, ect. : tu es *pierre*, et sur cette *pierre* je bâtirai mon église.

Air : *Cœurs sensibles, cœurs fidèles.*

C'est donc là votre devise ?
J'aime cette bonne-foi ;
Mais, il faut que je le dise,
Elle est imprudente... Hé quoi !

Notre inébranlable église
Va paroître aux indévots
Porter sur un jeu de mots, *bis*

Après ce préambule, le saint père nous déclare schismatiques. Ah ! saint père, peine inutile ! Bientôt...

Air : *Cœurs sensibles, cœurs fidèles.*

Malgré ce prétendu schisme,
Malgré votre sainteté,
L'univers, sans fanatisme,
Uni par l'humanité,
N'aura plus qu'un catéchisme,
Celui de la liberté *ter.*

Il défend expressément à Dieu de descendre dans le très-saint sacrement de l'Eucharistie à l'ordre des prêtres qui ont fait le serment civique. Un chanoine patriote, en lisant cet article, se mit à chanter :

Air : *Des dettes.*

C'en est donc fait ; par cet écrit
Le calice m'est interdit.

C'est ce qui me désole.
Mais par bonheur, de mon caveau
On n'enlève pas mon tonneau ;
C'est ce qui me console.

Et puis enfin, battant la campagne à son aise, et faisant sonner sa clef du paradis, *quod ligabis in terrâ, ligabitur et in cœlo, et vice versâ*, lui, grand lieur et grand délieur, défend à tous les lieurs et délieurs subalternes de rien délier davantage, excepté la bourse de ceux qui voudront bien se laisser faire. C'en est assez pour faire connoître dans quel *sens* est ce bref admirable.

Air : *Cœurs sensibles, cœurs fidèles.*

Contre une pareille bulle,
Dont on craint peu les effets,
C'est l'arme du ridicule
Qui convient à des Français.
Le Français peut, sans scrupule,
Au saint-père, à ses canons,
Répondre par des chansons. *bis*

BIGNON.

PROJET DE DECRET,

Trouvé dans les Papiers de Mirabeau Tonneau.

Air: *Vive le vin, vive l'amour, &c.*

CHERS confrères, j'ai des projets
Qui doivent passer en décrets,
Pour les intérêts de la France.
Vos grands travaux, votre prudence,
Des nobles préparent le bien;
Mais, hélas! ne direz-vous rien
Sur le régime de la panse ? *bis.*

Docile au plus doux des penchans,
Je me suis occupé long-tems
D'un nouveau plan de subsistance,
Car je sais, par expérience,
Que l'estomac, plus d'une fois,
Accusa la rigueur des lois,
Prescrites par la tempérance, *bis.*

Quand l'estomac est bien lesté,
L'esprit est beaucoup mieux monté,

Et, dans les affaires majeures,
Les opinions sont meilleures.
Pour l'intérêt de nos débats,
Décrétons au moins six repas,
Ou du jour retranchons des heures. *bis*

Si du sénat représentant
Jamais je deviens président,
Je veux, pour tribune, une treille;
Défense de prêter l'oreille
Aux démocrates buveurs d'eau;
J'aurai, pour fauteuil, un tonneau,
Et, pour sonnette, une bouteille. *bis*

VIÉ.

L'ARMÉE EMBALLÉE.

Air : *Ah! le bel Oiseau, Maman.*

AH! qu'nous allons voir beau jeu!
V'là Condé qui r'vient en poste.
Ah! qu'nous allons voir beau jeu!
Gare, gare l'habit bleu.

Il a déjà dans l'bas Rhin,
(Çà n'est pas dans les gazettes)
Fait un très-gros magasin
D'amadoue et d'allumettes.

Ah ! qu'nous allons voir beau jeu !
J'sais bien qui s'brûlera les aîles :
Ah ! qu'nous allons voir beau jeu !
La France s'ra toute en feu.

Dans un' boîte de dix pieds,
(C'est l'moniteur qui l'rapporte,)
Il met huit mil' cavaliers
Equipés de bonne sorte.

Ah ! qu'nous allons voir beau jeu !
V'là Condé qui r'vient en poste :
Ah ! qu'nous allons voir beau jeu !
Gare, gare, l'habit bleu.

Comme il va jeter à bas
Toutes les troupes bourgeoises !
Combien a-t-il de soldats ?
— Il en a déjà deux toises,
Ah !

Quand ils seront emballés,
Hé bien, il les fera mettre....

— Où les mettra-t-il ? Parlez.
— A la poste comme un'lettre.
Ah !

Oh, convenez à la fin,
Esprits méchans et revêches,
Que ce secret est divin
Pour avoir des troupes *fraîches*.
Ah! qu'nous allons voir beau jeu, &c.

<div style="text-align:right">BIGNON.</div>

LE SERMENT DU JEU DE PAUME.

Air : *Mon petit cœur à chaque instant soupire.*

O LIBERTÉ, combien est magnanime
Ce fier mortel qui, plein de ton ardeur,
Prend son essor, et dans son vol sublime,
Soudain s'élève et plane à ta hauteur !
Tel qu'un Hercule, en s'offrant à ma vue,
Aux nations vient-il donner des loix ?
Par-tout son bras, armé de sa massue,
Abat l'orgueil des tyrans et des rois !

Mais est-ce toi, liberté trois fois sainte,
Qui dans ce lieu déployant tes attraits,

Fait pour toujours briller son humble enceinte
De tout l'éclat des superbes palais !
Oui c'est toi-même, adorable immortelle,
Qui nous créant ces généreux vengeurs,
Pour soutenir la cause la plus belle,
Du plus beau feu viens embrâser leurs cœurs

Tous pénétrés de ta céleste flâme,
Tous repoussant de coupables effrois,
Jurent ensemble au despotisme infâme,
Ou de périr, ou de venger nos droits.
Dans le délire où ce serment le jette,
Le spectateur, en pleurant, le redit :
Les bras en l'air, le peuple le répète ;
Il le répète, et le ciel applaudit !

Législateurs qui vous couvrez de gloire
Par le serment qu'ici vous prononcez,
Sur les tyrans vous gagnez la victoire :
Usez-en bien, ils sont tous terrassés !
Le despotisme, en sa rage exécrable,
Se flatte en vain d'un empire éternel ;
Votre serment, ce serment redoutable,
Est pour le monstre un arrêt sans appel !

Vœu superflu ! les pères de la France

Brise le fil de ses brillans destins;
Affreux revers! de sa vive espérance,
Le flambeau meurt et s'éteint dans leurs mains;
En s'élevant contre les fiers despotes,
Mille d'abord veulent tous les frapper,
L'intérêt parle, et mes faux Patriotes,
Valets du *Louvre*, y vont soudain ramper!

Pour décevoir à ce point leur patrie,
Est-ce donc l'or, est-ce le fol orgueil
Qui, de l'honneur, dans leur ame flétrie,
Devient, hélas! le trop funeste écueil?
A leur début dans la vaste carrière,
Je vois en eux les plus grands des humains
Vers le milieu, leur taille est ordinaire;
A peine, au bout, paroisssent-ils des nains

T. ROUSSEAU.

CHANSON.

En l'honneur des Marseillois, Brestois et autres fédérés, ou Sans-culottes, qui ont combattu dans la journée du 10 août.

Air : *Aussi-tôt que la lumière.*

Honneur à l'ardeur guerrière
Des intrépides Brestois ;
Honneur à l'audace altière
Des immortels Marseillois ;
Honneur à nos *Sans-culottes*
Qui, de courage bouillans,
Ont sabré nos *Dons-Quichottes*,
L'amour des *honnêtes-gens*.

Tant que siffle la mitraille,
Combattent les grenadiers,
Nos chasseurs à la bataille
Volent aussi des premiers :
Tous pour vaincre les rebelles,
Bravant le feu des canons,
Prouvent, s'ils portent des aîles,
Que ce n'est pas aux talons.

Dans leur rage meurtrière,
Nos vains ennemis déçus
Mordent enfin la poussière,
Par-tout ils sont abattus :
Vil courtisan de Versaille,
Pour mieux nous vanter tes rois,
Viens sur ce champ de bataille,
Viens admirer leurs exploits.

Ces malheureuses victimes
De ton prince et de sa cour,
Pour avoir servi leurs crimes,
Viennent de perdre le jour :
Lâche adorateur d'un maître
Vois du moins quel est le prix
De tes forfaits dont le traître,
A lui seul tous les profits.

A la voix d'un prêtre impie,
Charles, monarque-bourreau,
D'une horrible boucherie
Réalise le tableau :
Louis, jaloux de la gloire
De lui donner un pendant,
Offre au pinceau de l'histoire
Son infâme *Saint-Laurent* !

Peuples, quel démon féroce
Peut donc avoir enfanté
Le perfide sacerdoce
Et l'affreuse royauté ?
Pour jouir d'un sort prospère,
Osons briser à-la-fois,
Le double joug sanguinaire
Et des prêtres et des rois !

<div align="right">T. ROUSSEAU.</div>

LA PRISE DE LA BASTILE.

Air : *Aussi-tôt que la lumière.*

Est-il bien vrai que je veille,
Et que mes yeux soient ouverts ?
Quelle étonnante merveille
Frappe aujourd'hui l'univers !
Launay, le ciel nous seconde,
Tes efforts sont superflus :
Un seul instant l'airain gronde,
Et ta Bastille n'est plus !

Que le beau feu qui m'anime
T'électrise en ce moment,

Français ! peuple magnanime,
Cède à mon ravissement !
L'exécrable despotisme
Implorant de vain secours,
Soudain, aux cris du civisme,
A vu s'écrouler ces tours !

D'une terrible épouvante,
Remplissant tout *Jérichos*,
Tel en son ardeur bouillante,
Josué, jeune héros,
De la trompette guerrière
Aux éclats retentissant,
Voit de cette ville altière
Tomber les murs insolens !

Toi qui déchirant mon ame
Au récit de tes malheurs,
De cette Bastille infâme,
Nous dévoile les horreurs,
Épargne à l'homme sensible
Ce trop douloureux récit !
Pour peindre ce lieu terrible,
Sur cent traits un seul suffit.

Des cris perçans et funèbres
Poussés par le désespoir,
Font du prince des ténèbres,
Abhorrer l'affreux manoir ;
Mais peuplé de tous les vices,
L'enfer, séjour du démon,
N'est qu'un palais de délices
Auprès de cette prison !

A l'heure si fugitive
Quand reprochant sa lenteur,
Ici la vertu plaintive
Succombait à sa douleur,
Qui régnait sur ma patrie,
Qui donc lui donnoit des loix ?
Etoit-ce, dans leur furie,
Ou des monstres ou des rois ?

Saturnes abominables,
Qui dévorez vos enfans,
Qui, des pleurs des misérables,
Engraissez vos courtisans ;
Si quelques dieux tutélaires,
Aux mortels vous ont donnés,
Fut-ce pour être des pères
Ou des bourreaux couronnés ?

<div align="right">T. ROUSSEAU.</div>

L'ABOLITION DES PRIVILEGES

Dans la nuit du 4 au 5 août 1789.

Air : *Avec les jeux dans le village.*

Enfans d'un vrai peuple de frères,
Gouverné par les même lois,
Sous l'empire heureux des lumières,
Jouissez tous des mêmes droits :
Non, la liberté n'est qu'un piége
Par l'avare orgueil apprêté,
Tant que le mot de *privilége*
Blesse la sainte égalité. *bis.*

Amour sacré de la Patrie,
Vertu la plus chère aux grands cœurs,
Tu fais, dans une âme flétrie,
Naître les plus nobles ardeurs :
Ces êtres esclaves vulgaires,
Des préjugés et des abus,
Aussi-tôt que tu les éclaires,
Deviennent des *Fabricius*. *bis.*

Oui, je l'ai vu ce grand miracle
Ici s'opérer à mes yeux :
Qu'il est bien digne ce spectacle
De frapper les regards des Dieux !
O nuit d'immortelle mémoire,
Nuit que consacre notre amour ;
Tu dois aux fastes de l'histoire
L'emporter sur le plus beau jour ! *bis.*

Dans cet auguste aréopage,
Soudain se lèvent les vertus ;
A l'instant le combat s'engage
Contre les antiques abus :
Pour avoir part à la victoire,
Développant tous ses moyens,
Chacun n'aspire qu'à la gloire
Des plus grands héros citoyens ! *bis*

Jamais l'infâme despotisme
N'osera souiller nos regards,
Comme aujourd'hui si le civisme
Brille toujours dans nos remparts ;
Songeons qu'il conserve et féconde
Le bien, sans lui trop incertain,
Que pour le bonheur de ce monde,
Peut enfanter l'esprit humain. *bis*

Ce monde entier qui nous contemple,
Brûle ici de nous imiter;
L'honneur de lui donner l'exemple
Est bien fait pour nous exalter :
Prouvons-lui que de l'esclavage
Qu'il voit à nos pieds abattu,
Qui triomphe par le courage,
S'en préserve par la vertu. *bis.*

Que votre accord inébranlable
Offre, législateurs unis,
Une barrière insurmontable
Aux efforts de nos ennemis;
Contre eux, d'une ardeur peu commune,
Que chaque orateur transporté,
Lance, du haut de la tribune,
Les foudres de la vérité ! *bis.*

Sages, que la France rassemble
Pour concourir à son salut
Unissez vos moyens ensemble,
N'ayez jamais qu'un même but ;
Aux principes toujours fidèles,
Tous n'ayez jamais qu'un seul cœur ;

Voilà les bases éternelles
De sa gloire et de son bonheur ! *bis.*

<div style="text-align:right">T. ROUSSEAU.</div>

DÉCLARATION.

Des droits de l'homme et du citoyen,

Les 20, 21, 22, 23 et 26 août 1789.

Air : *Philis demande son portrait.*

Généreux et braves Français ;
 En vantant son courage,
Chantez les immortels bienfaits
 De votre aréopage !
Il s'élance à pas de géant
 Dans sa vaste carrière,
Et rend à l'homme, en débutant,
 Sa dignité première.

Prenant de tes augustes lois,
 Pour baze la plus sûre,
Tous les imprescribles droits
 Qu'il tient de la nature,

Tu vas, sage législateur,
 Que j'aime et que j'admire,
De ces lois saintes dans son cœur
 Eterniser l'empire !

Ces droits qu'ici tu reconnais
 Sont inaliénables ;
En France comme au Paraguais,
 Ils sont impérissables ;
Apprends au despote cruel
 Qu'en traits ardens de flâmes,
Le doigt sacré de l'Eternel
 Les grava dans nos âmes !

Oui, tous les hommes sont égaux,
 Et leurs droits sont les mêmes ;
On ne distingue les héros
 Qu'à leurs vertus suprêmes :
Mais la loi qui vous pèse tous
 Dans sa juste balance,
Mortels, ne doit mettre entre vous,
 Aucune différence.

Vivre libre est le premier bien
 Aux champs comme à la ville ;

Par-tout on doit du citoyen
 Respecter l'humble asyle ;
Qu'un vil tyran ose tenter
 D'en faire sa victime ,
Il peut s'armer et résister
 A quiconque l'opprime.

Dès qu'à mon prochain respecté,
 On ne me voit pas nuire,
Rien, ô ma chère liberté !
 Ne peut te circonscrire :
Quand la loi parle à son décret
 Je cède à l'instant même ;
Mon plaisir, dès qu'elle se tait,
 Est ma règle suprême.

Je puis désormais en tout lieu,
 Fidèle à ma croyance,
Adorer et servir mon Dieu
 Suivant ma conscience ;
Et ferme en mon opinion,
 Sans crainte des piéges,
Braver de l'inquisition
 Les fureurs sacriléges.

Aujourd'hui libre de tes fers,
 Quel pays, riche France,

Pourroit sur toi, dans l'univers,
 Avoir la préférence !
Ailleurs on chercherait en vain
 Le sort le plus prospère ;
Le bonheur n'est que dans ton sein,
 Ou n'est pas sur la terre.

 T. ROUSSEAU.

LES BIENS DU CLERGÉ

DÉCLARÉS NATIONAUX.

Air : *Les bourgeois de Chartres.*

Quand le Diable médite
 Les plus affreux complots,
Chez la gent hypocrite,
 Il choisit ses suppôts ;
Soudain les scélérats, effroi de leur patrie,
 Se livrent au plaisir cruel
 D'infecter ses enfans du fiel
 Dont leur ame est pétrie.

 Soulevant mille traîtres
 Qu'ils arment de poignards,

Tels aujourd'hui des prêtres,
Fléaux de nos remparts,
Au nom du Dieu de paix, que tout mortel révère,
Pour se venger de leur pays,
Osent appeller, à grands cris,
Le démon de la guerre.

Mais enfin de leur rage,
Quel peut être l'objet ?
De notre aréopage
Un juste et saint décret :
Autrefois du clergé, chaque membre corsaire,
En nous offrant les biens des cieux,
Nous dépouillait à qui mieux mieux.
Des trésors de la terre.

Cent directeurs futiles,
De sots très-peu chrétiens,
Dans nos champs, dans nos villes,
Extorquaient tous leurs biens :
C'est ainsi qu'en ces jours d'ignorance profonde,
Bernard, de toute main prenant,
Pour faire enrichir son couvent,
Prêchait la fin du monde.

Mais ces biens que nos moines
Font métier de ravir,

Ceux dont nos gros chanoines
S'engraissent à loisir,
Tout l'or que l'avarice arrache à la bêtise,
Est, nous dit-on, un bien sacré,
Aux seuls malheureux consacré
Par le vœu de l'église.

Ce vœu si respectable,
Trahi par nos béats,
Passe pour une fable
Aux yeux de nos prélats :
Tous ces *Rohans*, plongés en de molles délices,
Délaissent la pauvre vertu,
Et prodiguent son revenu
A payer tous les vices.

Des très-humbles apôtres,
Orgueilleux successeurs,
De mes biens et des vôtres,
Ces fiers spoliateurs
Nous prêchent chaque jour et jeûne et pénitence;
Mais dans leurs somptueux palais,
Entourés d'insolens valets,
Sans cesse ils font bombance.

A la fin réveillée
Par leur train scandaleux,

Notre auguste assemblée,
En s'élevant contre eux,
Du plus riche dépôt vient leur demander compte.
Le clergé, depuis ce moment,
Paroît, dans son emportement,
Avoir bu toute honte.

Nos avares ministres,
Écumant de fureur,
Par cent contes sinistres
Répandent la terreur :
Hélas ! tout est perdu, répètent leurs complices ;
Vain mensonge, cri superflu,
Abbés mondains, rien n'est perdu
Que vos chers bénéfices.

T. ROUSSEAU.

LE BEAU VARICOUR,

GARDE-DU-CORPS,

ROMANCE HISTORIQUE,

Air : *Linval aimoit Arsenne.*

DE ce séjour tranquille
Gardez-vous de sortir ;
Il se passe à la ville,
Scènes qui font frémir.
Jadis rempli de charmes,
Paris est à présent
Du crime et des alarmes
Le séjour effrayant.

Vous saviez la promesse
Que le beau *Varicour*
Obtint de sa *Lucrèce,*
En partant pour la Cour.
Trois mois, trois mois encore,
Mon service fini,
De celle que j'adore
Je serai le mari.

Après moisson complette,
O comble de l'horreur !
L'incroyable disette
Met le peuple en fureur ;
En ordre de bataille,
Animé par la faim,
Au Château de Versaille,
Il va crier : *Du Pain !*

Le Peuple se présente
Aux portes du Palais,
Une garde insolente
Lui ferme tout accès.
Une femme s'avance,
Son sang coule.... A l'instant,
On court à la vengeance
Et l'on verse le sang.

Pour sa troupe coupable
On punit *Varicour* :
O spectacle effroyable
Du Peuple à son retour !
La tête ensanglantée
Est au milieu des cris,
En triomphe portée
Aux yeux de tout Paris.

La fidèle *Lucrèce*,
Dans son appartement,
Livrée à la tendresse,
Rêvait à son Amant :
Un bruit sourd l'épouvante ;
Elle ouvre ses rideaux,
Une tête sanglante....
Varicour!.. les bourreaux !

Elle pâlit, frissonne,
Tombe, et dès ce moment,
La raison l'abandonne
Avec le sentiment.
De nos guerres civiles,
Hélas ! voilà le fruit :
Loin du séjour des villes,
Vivons aux champs sans bruit.

<div style="text-align:right">Sylvain-Maréchal.</div>

COMPLAINTE.

Sur la mort imprévue de l'empereur Léopold II, au moment où il alloit déclarer la guerre aux Jacobins.

Air : *Malbroug s'en va en guerre.*

Il s'en allait en guerre,
Mironton, mironton, mirontaine;
Il s'en alloit en guerre
Notre pauvre Empereur !
Vrai fléau destructeur,
Cet Attila vengeur
Allumait son tonnerre, *mironton, etc.*
Allumait son tonnerre
Pour nous ficher malheur.

Ce nouveau diable à quatre, *mironton, etc.*
Ce nouveau diable à quatre,
Enfant de Busiris,
Veut, n'importe à quel prix,
Armer tout son pays;
Et pourquoi ? pour combattre, *mironton, etc.*

Et pourquoi ? pour combattre
Douze cent ennemis.

Mais quels sont donc, beau sire, *mironton*, etc.
Mais quels sont donc, beau sire,
Ces noirs esprits malins,
Ces terribles lutins,
Qui troublent vos destins ?
Gardez-vous bien d'en rire, *mironton*, etc.
Gardez-vous bien d'en rire,
Ce sont les Jacobins.

De sa frayeur mortelle, *mironton*, etc.
De sa frayeur mortelle,
Eux seuls en ce moment
Sont l'objet alarmant ;
C'est pour eux seuls vraiment
Qu'il nous cherche querelle, *mironton*, etc.
Qu'il nous cherche querelle ;
Querelle d'allemand.

Que par-tout on le prône, *mironton*, etc.
Que par-tout on le prône ;
Les plus doux des humains,
Douze cents Jacobins,
Douze cents Jacobins,

Font trembler sur son trône, *mironton*, etc.
Font trembler sur son trône
Le grand roi des Romains !

A l'époque où nous sommes, *mironton*, etc.
A l'époque où nous sommes,
Dit-il à tous ses gens :
Ne perdons point de tems ;
Pour vaincre ces titans ;
Armons cinq cent mille hommes, *mironton* etc.
Armont cinq cent mille hommes,
Car ils sont douze cents !

Kaunitz, son vieux ministre, *mironton*, etc.
Kaunitz, son vieux ministre,
A cet ordre se rend ;
Bientôt dans le Brabant,
Bender le mécréant,
Est de l'ordre sinistre, *mironton*, etc.
Est de l'ordre sinistre
L'exécuteur sanglant.

Tandis que le monarque, *mironton*, etc.
Tandis que le monarque,
Se croyant le plus fort,
Dans un bouillant transport,

S'applaudit de son sort,
L'impitoyable parque, *mironton*, etc.
L'impitoyable parque
Soudain le frappe à mort !

En vain la renommée, *mironton*, etc.
En vain la renommée,
Publiant ses apprêts
Contre nos chers Français,
Démontre ses succès ;
Tout-à-coup en fumée, *mironton*, etc.
Tout-à-coup en fumée,
S'en vont ses grands projets !

<div align="right">T. ROUSSEAU.</div>

LES EMIGRES.

Air : *Je suis Lindor, ma naissance est commune.*

DÉJA, remplis d'une féroce joie,
Nos meurtriers alloient fondre sur nous ;
Déja, marquant la place de leurs coups,
D'un œil farouche ils dévoroient leur proie,

D'aveuglement soudain le ciel les frappe;
Mille, tombés dans leurs propres filets,
Ont à l'instant expié leurs forfaits;
Le restent fuit, disparoît et s'échappe.

Errans au sein d'une terre étrangère,
Ces fugitifs, sans honte et sans pudeur,
En révoltant par leur basse hauteur,
Vont mendier le pain de la misère.

Mais que nous veut leur fureur vengeresse?
Quel est le but de leurs complots affreux?
C'est d'exhumer le cadavre fangeux
De l'insolente et perverse noblesse.

Pour réussir dans cette trame infâme,
Prenant la torche et le glaive assassin,
Dans nos foyers leur parricide main
Cherche à porter et le fer et la flâme !

Mais, grace à vous, grace à votre justice,
O Dieux ! vengeurs de tous les attentats,
L'horrible espoir de ces vils scélérats,
Va devenir leur éternel supplice !

D'un peuple heureux, vainqueur de l'esclavage,
Éternisez la gloire et la splendeur ;

Puissent, grands Dieux ! en voyant son bonheur,
Ses ennemis soudain mourir de rage !

<div align="right">T ROUSSEAU.</div>

PORTRAIT DU GÉNÉRAL TONNEAU

ET DE SA TROUPE.

Air : *Des simples jeux de son enfance.*

APPROCHEZ-VOUS, francs démocrates,
Boutez votre main là-dedans,
Parlons de nos aristocrates,
Amusons-nous à leurs dépens :
Dans ces jours d'allégresse extrême
Le ciel, propice à nos desirs,
Nous offre en sa bonté suprême
Des sots pour nos menus plaisirs. *bis*

Air : *De la p'tite poste de Paris.*

Frères, j'arrive de Coblentz,
Où sont nos meilleurs citoyens ;
Ils ont, ma foi, ces émigrans
Le ventre creux, la rage aux dents ;

M 4

Il faut l'écrire en tout pays,
Par la p'tite poste de Paris.

Air : *L'avez-vous vu, mon bien aimé ?*

Leur chef honni, mons *Riquetti*,
　N'est pas fait comme un autre ;
Il n'a que trois pieds et demi
　Ce formidable apôtre ;
Ses jambes ne sont que des brocs,
Ses courts bras ne sont que des pots ;
Son ventre, aussi large que gros,
　Est un tambour qui pête ;
　　Est-il rempli ?
　　C'est un vrai muid
　Qui n'a ni pied ni tête.

Air : *Sous le nom de l'amitié.*

Comme un cupidon nouveau,
　Il brille en l'art de plaire ;　　　　bis.
Comme un cupidon nouveau ;
　Ce galant militaire
A tout *Coblentz* paroît beau,
Comme un cu cupidon nouveau. (*bis.*)

Air : *Le saint craignant de pêcher.*

Quinze à vingt têtes de morts
 Couvre l'uniforme
Que mon héros, sur sons corps,
 Porte pour la forme ;
Sa devise est, sans mentir,
Se laisser battre ou s'enfuir.
Un ca ca ca ca, un pu pu pu pu,
Un capu, un capu, un capucin même,
 Pour lui fit l'emblême.

Air : *A quoi s'occupe Magdelon ?*

A quoi passe tout le jour
Cet enfant de la victoire ?
A quoi passe tout le jour
Mon joli petit pandour ?
Ce n'est rien moins qu'à prier,
C'est à boire, à boire, à boire,
Que le sire aime à tuer
Le tems qui peut l'ennuyer.

Air : *Il n'est pas de bonne fête.*

Sans cesse il fait ripaille ;
Dès que son ventre est rempli,

Notre général futaille
Se roule jusqu'à son lit ;
Et l'on voit bien à sa tête
Que le gros Bacchus en train,
Se sent encor de la fête,
 Le lendemain.

 Air : *Sans un p'tit brin d'amour.*

Mais il faut peindre à son tour
 La belle troupe du pandour ;
Mais il faut peindre à son tour
 Ces soldats de l'amour.
C'est mon cadet qui lui-même les stile ;
Et bien qu'ils n'aient pas sa valeur,
Il est certain que s'ils étoient vingt mille,
Dix écoliers en auroient peur :
 Ventrebleu ! c'est que leurs crocs
 Qui sont aussi larges que beaux ;
 Ventrebleu ! c'est que leurs crocs
 Font trembler les marmots !

 Air : *Du haut en bas.*

 Du haut en bas,
Il les forme à grands coups de lattes ;
 Du haut en bas,

Il vous les armes d'échalats :
Pour faire agir ces automates,
Il faut graisser leurs omoplates,
 Du haut en bas.

Air : O ma tendre musette.

De ses enfans de *Spire*,
Que peut-on redouter ?
Ceux de *Trèves* ont beau dire,
On va les éreinter ;
Quant à ceux de *Mayence*,
Géans ou mirmydons,
On les connoît en France,
Ce sont tous des gens bons.

Air : Dans un verger, Colinette.

Mais accablés de misère,
Je les entends nous crier,
« Ne nous faites point la guerre,
» *Calonne* est notre caissier ;
» Partant la faim meurtrière,
» Suffira pour nous tuer ».

 T. ROUSSEAU.

CHANSON.

Air : *Aussi-tôt que la lumière.*

Loin de nous l'ignominie
Qui flétrissait nos ayeux,
La liberté, la patrie,
Désormais, voilà nos dieux.
Plus d'égards pour la naissance,
L'homme utile est le plus grand,
Signalons notre vaillance,
Le triomphe nous attend.

Comme un fleuve qui déborde
Dans les champs avec fracas,
De vils brigands une horde
Pénétra dans nos climats,
La France entière se lève,
Ils sont mis hors de combats,
Et la faim qui les achève,
Les dispute à nos soldats.

O vous guerriers mercenaires,
Contre qui vous armez-vous ?

Ne sommes-nous pas vos frères ?
Soyez libres comme nous.
Que votre amitié réponde
A nos vœux les plus ardens ;
Jurons tous la paix au monde
Sur le tombeau des tyrans.

<div style="text-align:right">LEBRUN TOSSA.</div>

LA CARMAGNOLE

CHANTÉE DANS LE SIÉGE DE LILLE

Un jour le Français se fâcha, *bis.*
Et tout debout il se leva ; *bis.*
 Dès-lors le Parisien
 Adopta ce refrain :
Dansons la carmagnole,
Vive le son, vive le son,
Dansons la carmagnole,
Vive le son du canon.

Ce peuple demandoit son bien ; *bis.*
Mais c'pendant on n'lui rendoit rien ; *bis.*

On avoit force amis,
Qui devoient à Paris,
 Danser la carmagnole, } bis.
 Au bruit, au bruit du canon.

Le Français étoit enchanté bis.
D'avoir conquis sa liberté ; bis.
 L'argent disparoissoit,
 Mais le Français chantoit :
Dansons la carmagnole, } bis.
Vive le son du canon.

Que devenoit tout cet argent ? bis.
A Vienne il alloit sourdement, bis.
 Payer les violons
 Qui devoient aux moissons,
Nous jouer la carmagnole, } bis.
Au bruit, au bruit du canon.

La Prusse étoit dans le complot, bis.
Mais bien-tôt on découvrit l'pot, bis.
 A certain général
 D'abord on donna l'bal,
Sur l'air d'la carmagnole, } bis.
Au bruit, au bruit du canon.

Le grand Brunswick est décampé, *bis.*
Mais mons de Saxe nous est resté. *bis.*
 S'il nous brûle aujourd'hui,
 Nous le brûlerons, lui,
Sur l'air d'la carmagnole,
Au bruit, au bruit du canon. *bis.*

COUPLETS MILITAIRES.

Air : *Aussi-tôt que la lumière*, &c.

LA fière Autriche nous brave,
Amis, volons aux combats ;
Pour n'être jamais esclave,
Tout Français devient soldat.
Le serment des patriotes
Est d'affranchir l'univers ;
Sur la tête des despotes,
Peuples, nous romprons nos fers.

C'est ici la juste guerre
Des peuples contre les rois ;
Aux oppresseurs de la terre
Nous arracherons nos droits.

N

„Tous leurs trônes sanguinaires
„Seront brisés pour jamais ;
Nous bâtirons des chaumières
Des débris de leurs palais.

La liberté, la patrie,
Voilà les dieux de nos cœurs,
Pour cette cause chérie
Nous jurons d'être vainqueurs.
C'en est fait, le canon gronde,
Nous ne voulons plus de paix,
Que tous les tyrans du monde
Ne soient aux pieds des Français.

Une invisible puissance
D'avance a compté nos jours ;
Nul effort de la prudence
N'en peut prolonger le cours.
L'heure fatale est écrite,
Le lâche fuiroit en vain ;
La mort l'atteint dans sa fuite,
Et le frappe avec dédain.

Qu'a-t-il donc de si terrible
Le trépas pour un guerrier ?

C'est un asyle paisible
Sous l'ombrage d'un laurier.
Sa mémoire s'associe
Au triomphe des vainqueurs;
On n'a point perdu la vie
Quand on vit dans tous les cœurs.

<div style="text-align:right">DESMAREST.</div>

NOEL

A LA FAÇON DU PÈRE DUCHÊNE.

Air : *Tous les Bourgeois de Chartres.*

Pour aller voir Marie,
Et Jésus au berceau,
Dame aristocratie
Monte à bord d'un vaisseau.
Le temps n'est pas trop beau,
On craint même l'orage;
Mais la sainteté du projet,
Vaut foutre bien que le trajet
Soit exempt de naufrage.

En prêtre d'importance,
Reniflant son tabac;

L'abbé Maury s'élance,
Tombe sur le tillac ;
Son muffle est déchiré,
Il saigne en abondance,
Ah ! foutre, dit-il, je suis né
Pour toujours me casser le né
Dans la maudite France.

On le panse, on l'arrange,
On calme sa douleur :
Voilà le vent qui change.
La mer est en fureur ;
Cazalès, à genoux,
Conjure la rafale.
Hélas ! dit-il, c'est fait de nous,
Les élémens sont contre nous ;
Gagnons la capitale.

La tempête redouble,
La corvette fait eau,
L'équipage se trouble
Et beugle comme un veau.
Castries, du grand hunier,
Sur le pont dégringole,
Le pauvre évêque de Tréguier,

En voulant prendre un bénitier,
Fracasse la boussole.

Sautant sur l'équipage,
Les requins affammés,
Faisoient lire la rage
Dans leurs yeux enflamés;
Mais l'un d'eux jette un cri:
Amis, qu'allons-nous faire,
Ces messieurs viennent de Paris;
Voilà le cher abbé Maury;
Mangerons-nous un frère?

Nous voulions, à la vierge,
Faire un très-beau discours,
Et, lui donnant un cierge,
Assurer son secours;
Puis conjurer Jésus
De rétablir en France
Tous nos blazons qui sont foutus,
Nos biens que nous avons perdus;
Et de changer la chance.

Bientôt, chose incroyable,
L'équipage entre au port.

Chacun cherche l'étable
Pour connoître son sort ;
Mais on ne trouve plus,
Ni le bœuf, ni Marie,
Ni l'âne, ni l'enfant Jésus ;
Nos gens avoient brûlé le cul
A l'aristocratie.

LE TRIOMPHE DE L'ABBÉ MAURY.

Air : *De Calpigi*.

Écoutez la plaisante histoire ;
Car il s'agit d'un consistoire,
Qui, contre nous, est très-aigri :
Grace aux soins de l'abbé Maury.... *bis*.
Qui le croiroit, cet honnête homme,
Conduit d'ici les sots de Rome,
Aussi bien que ceux de Paris ;
Bravo, bravo, l'abbé Maury ;
Bravo, bravo, l'abbé Maury,

Déja, de tous côtés s'assemblent,
Ces charlatans qui se ressemblent.

Ceux de Turin, de Napoli :
Grace aux soins de l'abbé Maury.... *bis.*
Vous allez voir un beau vacarme,
Car chacun jure comme un carme,
Dans ce consistoire pourri :
Bravo, bravo, l'abbé Maury. *bis.*

Tremblans par-tout pour leurs calottes,
Et peut-être pour leurs culottes,
Les cardinaux ne font qu'un cri :
Grace aux soins de l'abbé Maury.... *bis.*
Ils vont, par leur toute-puissance,
Au diable envoyer notre France,
Comme ils firent au grand Henry :
Bravo, bravo, l'abbé Maury. *bis.*

Notre gros papa de nonce,
De tous les côtés nous annonce
Qu'il est d'anathêmes fourni :
Grace aux soins de l'abbé Maury.... *bis.*
Mais il attend, pour les répandre,
Que de pâque se fasse entendre
L'intéressant charivari :
Bravo, bravo, l'abbé Maury. *bis.*

Allons, qu'on nous excommunie;
C'est une vieille comédie;
Que nous verrons donc à Paris ?
Grace aux soins de l'abbé Maury. *bis.*
Mais il arrivera, j'espère,
Qu'on se torchera le derrière,
De cet œuvre de fiel nourri,
Composé par l'abbé Maury. *bis.*

Vos cinq ou six fausses gazettes,
Messieurs, sont déjà toutes prêtes;
Les Royou, Malet, Emery,
N'attendent qu'après vous, Maury. *bis.*
Nous allons voir tous ces plats traîtres
Chanter victoire pour leurs prêtres;
Qui finiront au pilori :
Grace aux soins de l'abbé Maury. *bis.*

LE MOYEN DE FINIR PROMPTEMENT
LA GUERRE.

Air : *Aussi-tôt que la lumière.*

Sans doute à vos yeux nous sommes
Un bétail, un instrument.
Sur la mort de cent mille hommes
Vous calculez froidement.
Princes, qui souillez la terre,
Qui vous jouez des humains,
La liberté nous éclaire ;
Votre sort est dans nos mains.

Vous méditez des batailles,
Vous provoquez des combats ;
Pour vos propres funérailles,
Songez qu'il ne faut qu'un bras.
Il est une voix qui crie
Dans le fond de notre cœur :
S'immoler pour la patrie
Est le comble de l'honneur.

Pour des titres, des chimères
Que vous voulez soutenir,
Des milliers de nos frères
Sont exposés à périr;
Mais qu'un seul d'eux réfléchisse,
Qu'on ne peut mourir deux fois,
Il frappe; votre supplice
Fait trembler les mauvais rois.

Sachez, peuples de la terre,
Que de vous dépend la paix;
Si vous le voulez, la guerre
Ne vous troublera jamais:
Faites descendre du trône
Ces assasins conquérans.
Plus de rois, plus de couronne,
Vous n'aurez plus de tyrans.

Au milieu de vos armées,
Et même au sein de vos cours,
Tremblez pour vos destinées;
Nous attaquerons vos jours.
Despotes, vaines idoles,
Qui croyez tout fait pour vous;
Sachez qu'il est des Scévoles
Qui vous destinent leurs coups.

Défenseurs de la patrie,
Héros de la côte d'Or,
Vous n'avez perdu la vie
Que faute d'un tel essor :
Vous mourûtes en victimes ;
Mais ils partent vos vengeurs,
Et vos courages sublimes
Auront des imitateurs.

Sortis des murs de Marseille,
Cinq cens jeunes Phocéens,
Pleins d'une ardeur sans pareille,
Vont s'unir aux Parisiens ;
Avec ceux de nos provinces,
Mille braves délégués,
Jureront la mort des princes
Qui contre nous sont ligués.

NOEL RÉPUBLICAIN.

Air : *Tous les bourgeois de Chartres.*

Dieu se fait *sans-culotte*,
Pour nous ouvrir les cieux ;
D'une vierge dévote,
Il naît en ces bas lieux.
De sa conception vous savez la méthode ;
Le mari très-peu s'en mêla ;
Il en jura, l'on en glosa ;
Aujourd'hui c'est la mode.

Dans une étable obscure
Jésus a pris le jour.
Et la pourpre et la bure
Vont lui faire la cour.
Législateurs et rois, à l'exemple des mages,
Viennent avec empressement,
Aux pieds de ce divin enfant,
Lui rendre leurs hommages.

Je suis votre vicaire,
Dit le pape en entrant,

Et même sur la terre
Votre représentant.
Quoi ! mon vicaire.... toi ! dit l'enfant en colère ;
Quitte donc l'or et la grandeur.
Mais attends.... Anselme et sa sœur
Te rendront mon vicaire.

On voit entrer ensuite
Frédéric et François ;
Brunswick est à leur suite,
Brunswick, *vengeur des rois.*
Vous auroit-on ravi là-haut votre couronne ?
Dit le héros au petit dieu :
Parlez, mon bras vainqueur, dans peu,
Vous remet sur le trône.

Le trône !... ah ! cria Georges (1)
N'en... n'en... n'en parlons plus.
Les rois ont fait leurs orges ;
Ils sont... ils sont f...ondus.
Eh bien ! leur dit Jesus, dans l'empire céleste
Retirez-vous, mes chers messieurs,
Puisque le royaume des cieux
Est le seul qui vous reste.

―――――――――――――――――――
(1) Georges, roi d'Angleterre.

L'enjambée est trop grande,
Dit la Catau du nord ;
Je ne suis pas friande
D'un si sublime sort.
Règne là-haut qui veut ; nous, restons où nous
 sommes ;
Je veux encor, pour mon plaisir,
Mon doux Jésus, faire périr
Deux ou trois cents mille hommes.

Jésus, bon patriote,
A ces messieurs les rois,
En style *sans-culotte*,
Prêcha beaucoup nos droits.
Ah ! dit le roi d'Espagne, ah ! quel affreux
 blasphême !
O mon dieu, mes inquisiteurs,
S'ils entendoient telles horreurs,
Vous brûleroient vous-même.

Les rois partent. Leur place
Est remplie aussitôt.
Jésus fait la grimace,
Voyant avec Chabot
Le parti *cordelier*, ennemi des despotes,
Qui les poursuit avec ardeur,

Mais pour être leur successeur
Et gagner leurs culottes.

Jésus crut voir Pilate,
Si-tôt qu'il vit Danton;
Joseph, franc démocrate,
Le maudit sans façon.
La sainte-Vierge eut peur, appercevant Rovère.
Le bœuf vit le Gendre, et beugla.
L'âne vit Billaud, et trembla
Pour son foin, sa litière.

Suivi de ses dévotes,
De sa cour entouré,
Le dieu des *sans culottes*,
Robespierre est entré.
Je vous dénonce tous, cria l'orateur blême;
Jésus, ce sont des intrigans;
Ils te prodiguent un encens
Qui n'est dû qu'à moi-même.

Tout près de Robespierre,
Joseph vit Desmoulin.
Ah! bonjour, cher confrère,
Lui dit le saint-malin.
Ah! bonjour, cher patron, lui répondit Camille.

On rit.... Mais, ô soudaine horreur !
Qui pourroit peindre la terreur
 De la sainte-famille ?

 Marat entre.... A sa vue,
 Le bon dieu Brissotin
 De sa mère éperdue
 Se cache dans le sein.
Père éternel, dit-il, quel être épouvantable !
Ah ! fais-le rentrer en enfer ;
Attends que je sois au désert,
 Pour m'envoyer le diable.

 Par ma barbe ! elle est belle,
 Dit Chabot, et soudain
 Il lance à la pucelle
 Un coup-d'œil capucin.
Quels sont vos ennemis ? cria-t-il, ô Marie,
Je suis grand frère surveillant,
Et je vous les fais à l'instant,
 Coffrer à l'Abbaye.

 Tu parles comme un livre,
 Interrompit Panis ;
 Vite, allons, qu'on les livre
 A nos braves amis.

Un beau soir, nous pourrons, pour divertir madame,
En faire un petit supplément
Au deux septembre, jour charmant !
Jour bien cher à notre ame !

Mais qui paroît ensuite ?
C'est Clootz *l'universel*,
Espion, parasite
en face d'Israël. (1)
D'un bon dîné, dit-il, dieu, je suis à la piste ;
Hâtez-vous de me le donner ;
Qui ne donne pas à dîner
Est un *fédéraliste*.

Emigré, démocrate,
Feuillant, républicain,
Fougueux aristocrate,
Et cordelier enfin,
Homme d'esprit, grand sot, charmant, insup-
portable....
Mais déjà chacun à ces traits,
S'écrie : « Ah ! voilà Lautaguais »
On le vit dans l'étable.

Vous aussi, dans l'étable,
Vous fûtes, ô Merlin,

(1) Expresions de Clootz.

P

O Robert admirable,
Bentabole divin.
Ciel ! entre des larrons, s'il faut que je périsse,
Dit dieu, je subirai mon sort,
Mais c'est trop tôt avant ma mort
Commencer mon supplice.

Mais j'oubliais Bazire,
Tallien, Ruamps, Fréron,
S.t André que j'admire,
Démosthène - Bourdon.
Vous Châles, vous Simon, et vous Montaut
l'étique,
Et toi, pauvre Dubois Crancé,
Par les Brissotins repoussé,
Et cordelier par pique.

Un couple dramatique
Marche après Thuriot :
C'et Fabre le *comique*
Et le *sobre* Collot.
Pour bercer l'enfant-dieu, Collot lit *l'In-
connue*. (2)
On sifle, on baille, l'on s'endort,
Et l'âne seul veilloit encor
Quand la pièce fut lue.

(2) Pièce très-inconnue de Collot d'Herbois.

AUX CITOYENS

Composant la seconde Compagnie des Volontaires de la Section du Panthéon Français.

Air : *Avec les jeux dans le village.*

Lorsqu'en riant chacun s'engage,
Pour aller battre l'ennemi ;
Qu'en chantant il fait le voyage,
Avec son frère et son ami,
Mais amis, c'est de bon augure
De partir chantant ça ira ;
Et cela, certes, nous assure
Qu'il reviendra chantant ça va, *bis.*

Envoi.

Tous mes regrets, chers camarades,
Sont de n'être pas avec vous :
Recevez donc mes embrassades,
Et mon fils au milieu de vous.
En patriote je partage,
Puisque je n'ai que deux enfans,

Et garde ma fille en ôtage
Pour répondre de mes sermens.

<div style="text-align:right">SAUSSAY père, citoyen de la Section du
Panthéon Français.</div>

LE PAS REDOUBLÉ DES BORDELAIS.

DÉDIÉ A LA GARDE NATIONALE.

Paroles et musique de Piis.

ON dit par-tout le monde
L'hymne des Marseillais :
Qu'on y dise à la ronde
L'hymne des Bordelais.

Pour aller à la guerre,
Leur marche a des attraits :
Mais la nôtre, aussi fière,
Peint nos joyeux succès.
On dit, &c.

Aux tambours, aux timballes,
Nous mêlons les haubois ;
Et parmi les cimballes
Nous élevons la voix.
On dit, &c.

Le Vaudeville à l'aise,
Parcourt tout l'univers :
La liberté Française
Se déploye en ses vers.
On dit, &c.

Des bords de la Gironde
Jusqu'aux bords de la mer,
Frères, qu'on se répondé
En chantant de concert ;
On dit, &c.

Sans trop s'en faire accroire,
Le Bordelais zèlé,
Sait voler à la gloire,
Sur un pas redoublé :
On dit, &c.

Liberté favorite !
Heureuse égalité !
Offrez à votre suite
Humanité, gaieté.
On dit, &c.

Oui, d'encore, en encore,
Si nos refrains son bons,

Nous allons voir éclore
Quatre vingt-trois chansons.
On dit, &c.

C'est à tort qu'on plaisante
Le Français réjoui :
Le Français, quand il chante,
Fait danser l'ennemi.
On dit, &c.

CHANSON.

Air : Aussi-tôt que la lumière.

Lorsqu'au gré de son caprice,
Un tyran menoit l'état
Pour soutenir l'injustice,
Il nous forçoit au combat :
Quand notre sang aux batailles,
Avoit coulé pour les rois,
Seuls ils cueilloient dans Versailles,
Le fruit de tout nos exploits.

Après un long esclavage,
L'homme a reconquis ses droits,

Et maître de son courage ;
S'il se bat, c'est pour les loix :
S'il survit à la victoire,
Le laurier attend son front ;
S'il meurt aux champs de la gloire,
Il revit au Panthéon.

D'une si haute espérance,
Quand nos cœurs sont enivrés,
Que pourroit contre la France
Tous les tyrans conjurés :
Rions de qui s'en intimide,
Du retour de nos tyrans ;
Le patriote intrépide
N'a pas peur des revenans.

Belges dont la main défriche
Le champ de la liberté,
Aux yeux de l'aveugle Autriche,
Faites briller la clarté,
Et que l'aigle germanique
Cachant son double hochet
Pour sceptre porte une pique,
Et pour couronne un bonnet.

Sots enfans de l'Italie,
Qu'un prêtre tient dans ses mains,

(168)

L'ombre de Brutus vous crie
De redevenir Romains ;
Allez arrachant l'étole
De votre sacré tyran,
Rebâtir le Capitole
Des débris du Vatican.

Sortez d'une nuit profonde,
Peuples esclaves des rois ;
La France aux deux bouts du monde,
Vient de proclamer vos droits ;
Brisez vos vieilles idoles,
Et leur culte détesté,
Et plantons sur les deux pôles
L'arbre de la liberté.

FIN.

TABLE

Des Chansons, Vaudevilles et Pots-pourris patriotiques contenus dans ce volume.

Marche des Marseillais.	page 1
Le Fou par espoir.	5
Romance aux Français.	7
Chant civique.	8
Couplets.	10
Les Sermens.	11
La journée des Poignards.	14
Les Émigrans.	22
Les Contre-Vérités.	24
Quel mal pourroient-ils faire.	29
La journée des claques.	31
Lettre pastorale.	35
Et la sainte ligue des dévots.	Idem.
Conseils civiques au beau sexe.	39
Couplets chantés dans un dîner Jacobin.	40
L'évasion manquée.	44
Couplets pour un dîner d'Électeurs.	49

Chanson guerrière.	50
La déclaration de Léopold.	53
Chanson grenadière.	61
Les six ministres.	63
Chant de guerre, aux Marseillois.	65
Les travaux du camp.	69
Vœux et prédictions d'un aristocrate.	71
Ça n'se peut pas.	74
Eloges de Thionville et de Lille.	76
Chanson guerrière.	78
Gaîté patriotique.	80
Dialogue familier.	81
Ronde patriotique.	84
Couplets sur la fédération de 1790.	86
Les Français dans la Belgique.	88
Noël nouveau.	91
Le bonnet de la liberté.	93
Chanson chantée dans Philippe et Georgette.	95
Contre-parodie.	97
Au général Dumouriez.	98
Les œufs de Pâques du Pape.	99
Ronde de table.	102
Courte analyse d'un long bref du Pape.	104
Projet de décret.	108
L'armée emballée.	109

Le serment du jeu de paume.	111
Chanson en l'honneur des Fédérés.	114
La prise de la Bastille.	116
L'abolition des privilèges.	119
Déclaration des droits de l'homme.	122
Les biens du clergé.	125
Le beau Varicour.	129
Complainte sur la mort de Léopold.	132
Les Émigrés.	135
Portrait du général Tonneau.	137
Chanson.	142
La Carmagnole, chantée dans le siège de Lille.	143
Couplets militaires.	145
Noël à la façon du père Duchêne.	147
Le triomphe de l'abbé Maury.	150
Le moyen de finir promptement la guerre.	153
Noël républicain.	156
Aux citoyens de la deuxième compagnie du Panthéon-Français.	163
Le pas redoublé des Bordelais.	164
Chanson.	166

Fin de la Table.